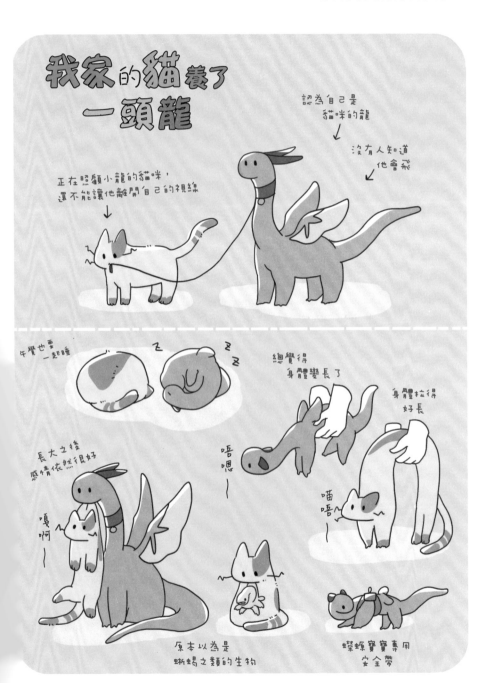

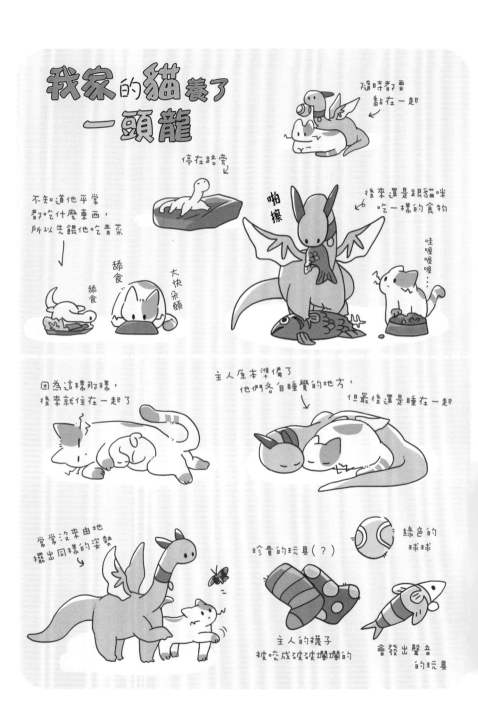

我家的貓養了一頭龍

隨時都要黏在一起

停在路旁

不知道他平常都吃什麼東西，所以先餵他吃青菜

舔食

舔食

大快朵頤

啪擦

後來還是跟貓咪吃一樣的食物

哇喔喔喔喔……

因為這樣那樣，後來就住在一起了

主人原本準備了他們各自睡覺的地方，

但最後還是睡在一起

常常沒來由地擺出同樣的姿勢

珍貴的玩具（？）

綠色的球球

主人的襪子被咬成爛爛爛的

會發出聲音的玩具

神虫からすみ

Neko ni
sodaterareta
Doragon

Contents

第1章
相遇

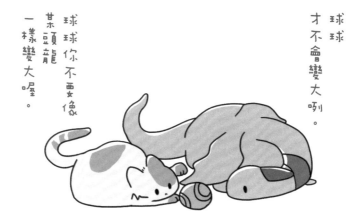

球球
才不會變大咧。

球球你不要像
某頑龍一樣變大喔。
一樣變大喔。

迷路的龍 1

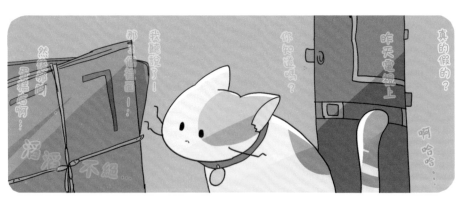

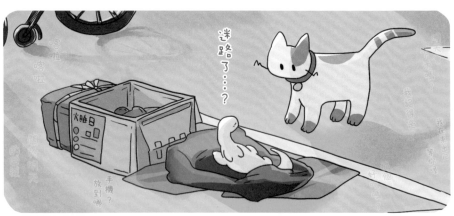

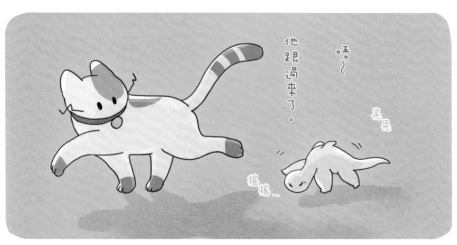

迷路的龍 2

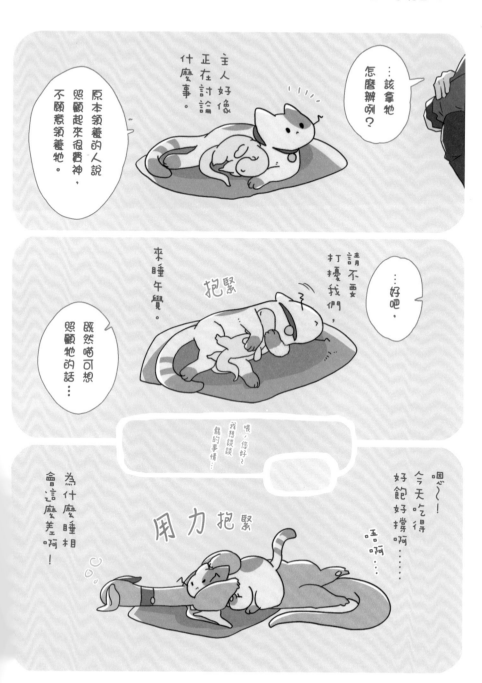

小小龍

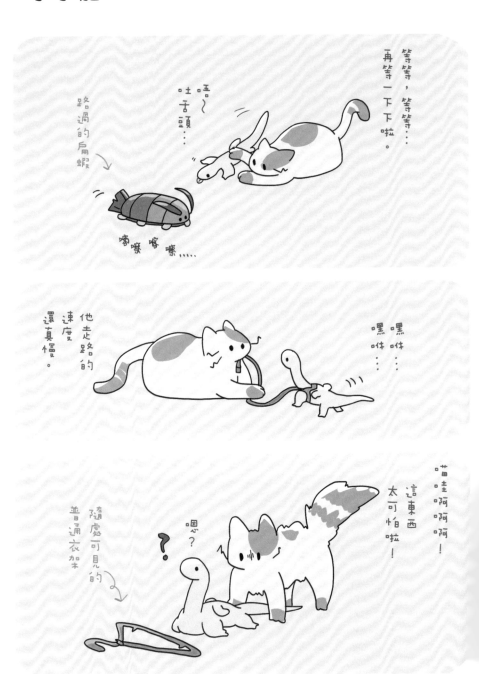

小小龍的寶物 1

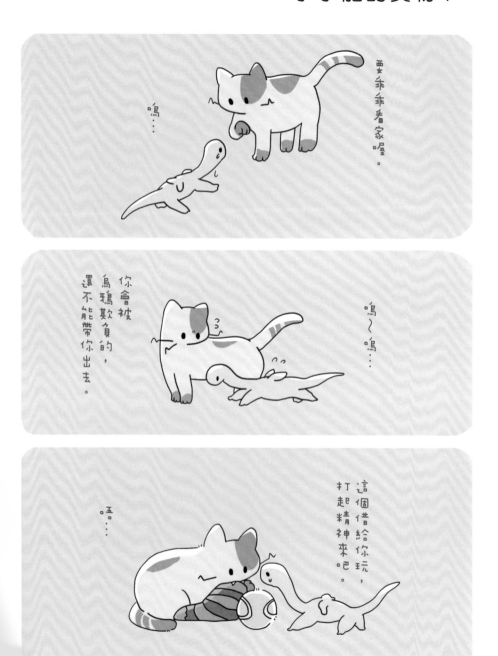

小小龍的寶物 2

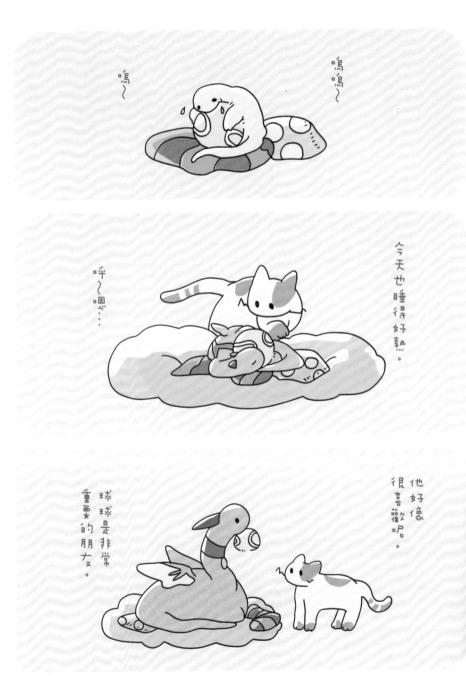

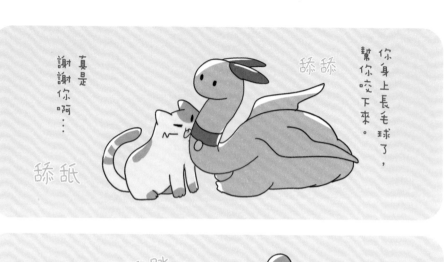

你身上長毛球了，幫你咬下來。

舔舔

真是謝謝你啊…

舔舐

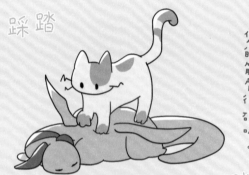

這位客人您的筋骨很硬呢。

踩踏

麻煩幫我往下按一點。

踏踏…

踏踏…

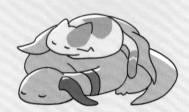

軟綿綿

呼～睡了個好覺，太棒了。

呼呼大睡…

理毛2

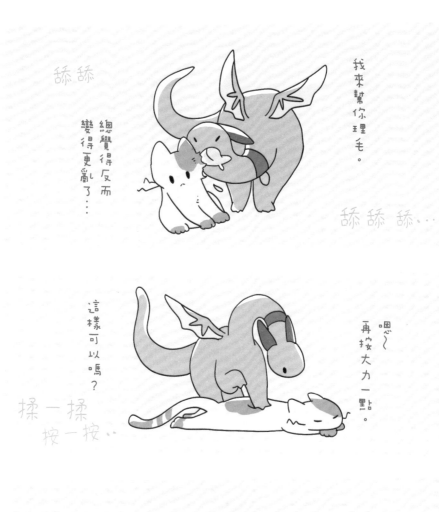

舔舔

總覺得反而
變得更亂了…

我來幫你理毛。

舔舔舔…

這樣可以嗎？

揉一揉
按一按…

嗯～
再按大力一點。

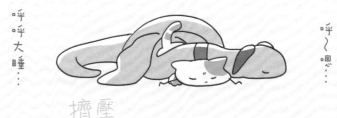

呼呼大睡…

擠壓

呼～嗯～…

進不去 1

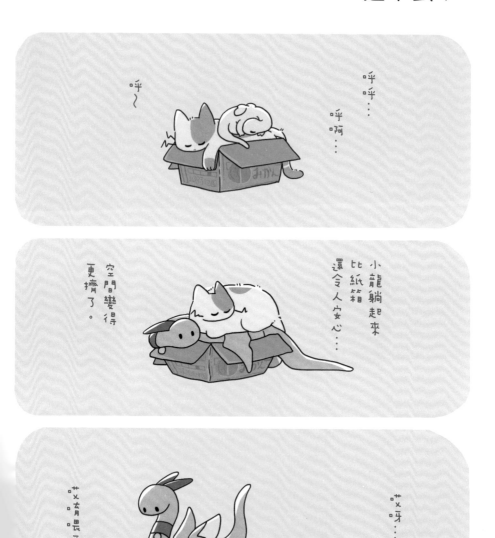

呼呼……
呼呵……

呼～

小龍躺起來
比紙箱
還令人安心……

空間變得
更擠了。

ㄓㄨ˙ㄍㄨㄣ牙……

ㄓㄨㄞ……

進不去2

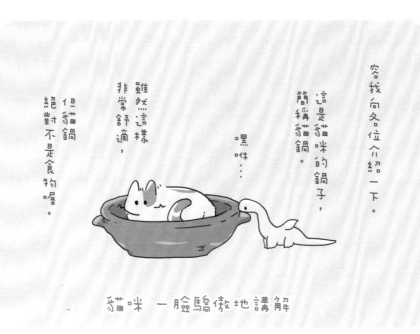

容我向各位介紹一下。

這是貓咪的鍋子，簡稱貓鍋。

嘿咻……

雖然這樣非常舒適，

但貓鍋絕對不是食物喔。

貓咪 一臉驕傲地講解

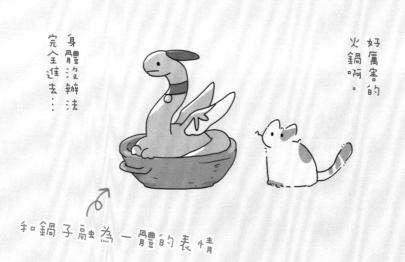

好厲害的火鍋啊。

身體沒辦法完全進去……

和鍋子融為一體的表情

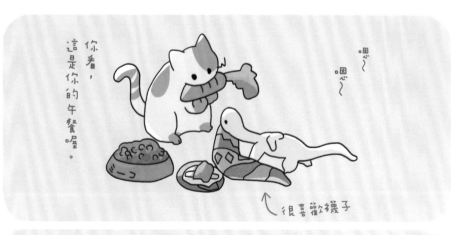

你看，這是你的午餐屋。

困心～
困心～

↑ 很喜歡襪子

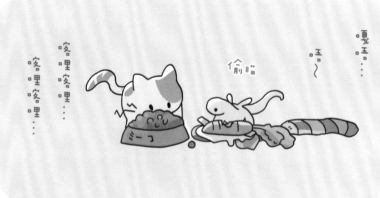

窸裡窸裡…
窸裡窸裡…

伶削瞄

夏玉…囗
囗～

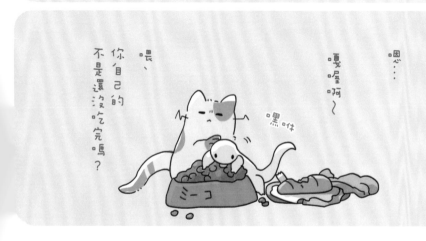

喂、你自己的不是還沒吃完嗎？

困心…
夏屋阿～

黑吐

龍的午餐 2

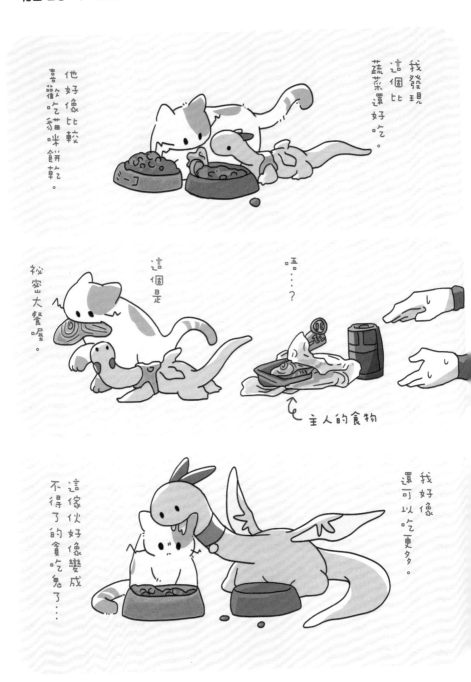

我發現這個比蔬菜還好吃。

他好像比較喜歡吃貓咪乾糧。

這個是秘密大餐喔。

嗚⋯⋯？

主人的食物

我好像還可以吃更多。

這傢伙好像變成不得了的貪吃鬼了⋯

虎鯨老闆1

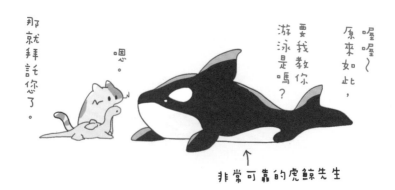

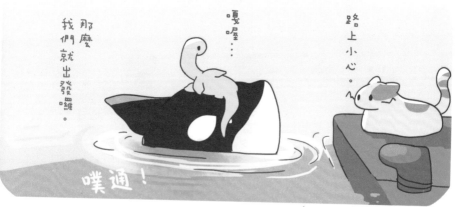

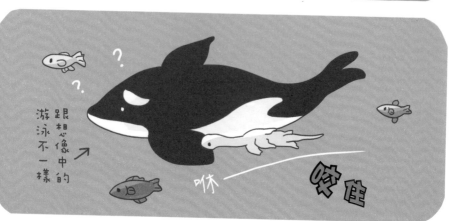

虎鯨老闆 2

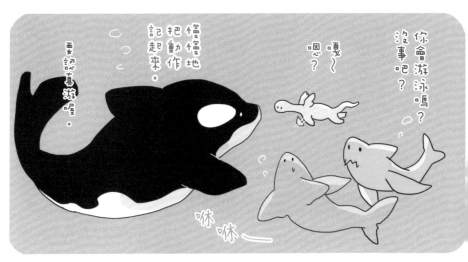

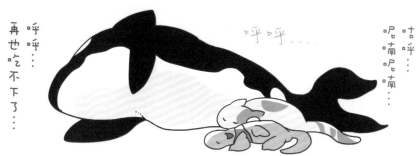

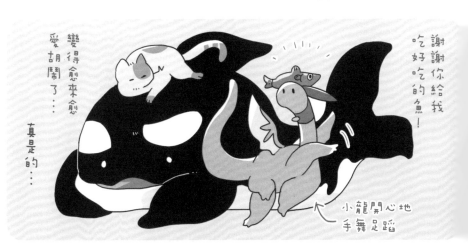

出門去

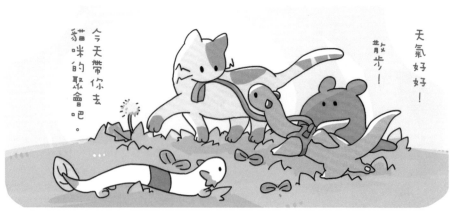

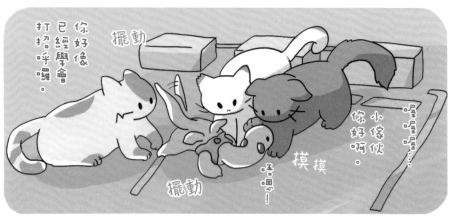

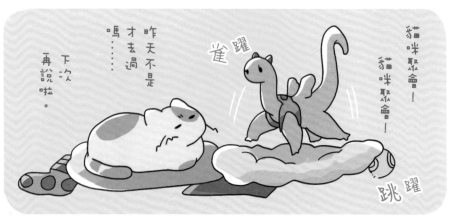

出門去

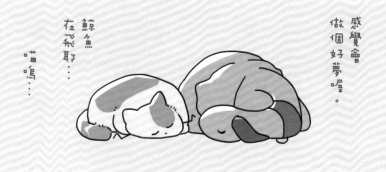

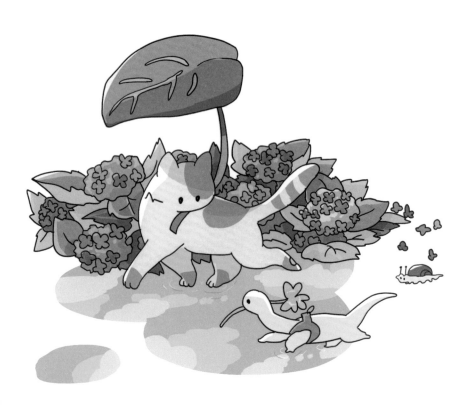

搬運貓咪

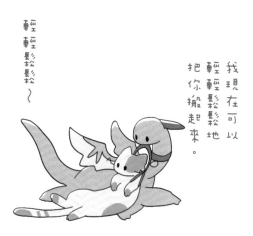

我現在可以輕輕鬆鬆地輕輕鬆鬆地把你搬起來。

嘻嘻嘻嗯嗯嗯
轉～轉基本基~

Neko ni
sodaterareta
Doragon

第 2 章
相親相愛

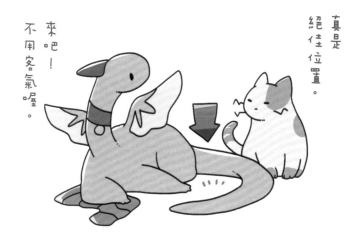

真是絕佳位置。

不用客氣喔。

來吧！

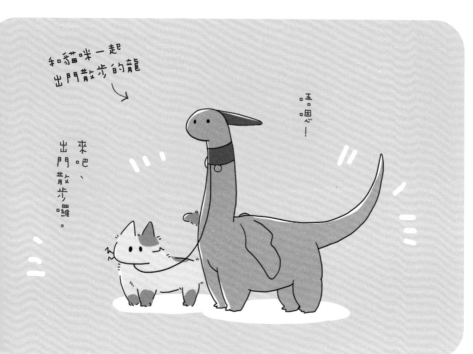

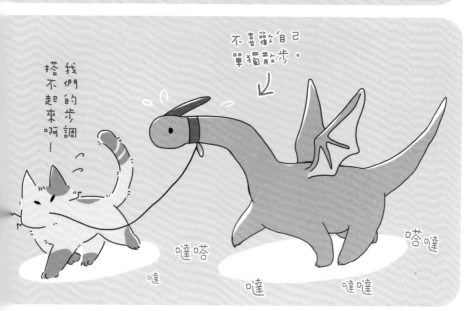

出門散步的小龍 2

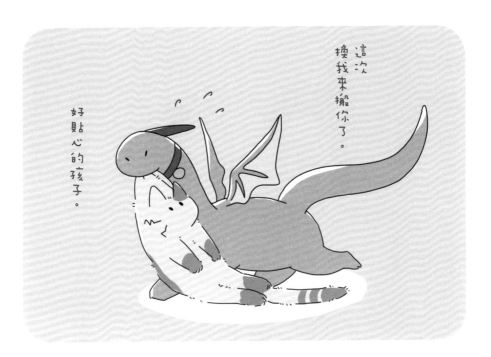

這次換我來揹你了。

好貼心的孩子。

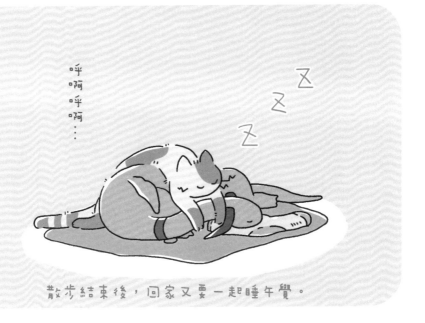

呼啊呼啊…

ㄓ
ㄓ
ㄓ

散步結束後，回家又要一起睡午覺。

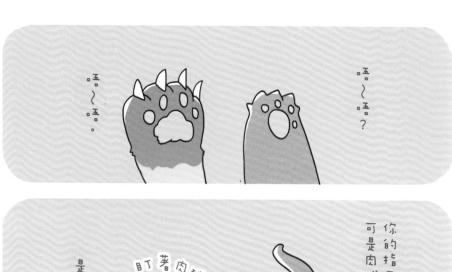

嗚～嗚。。

嗚～嗚？

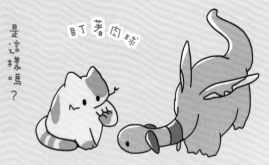

是這樣嗎？

盯著肉球

你的指甲感覺很硬，可是肉球卻軟軟的？

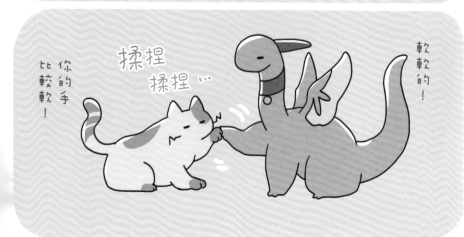

你的手比較軟！

揉捏揉捏…

軟軟的！

軟綿綿 2

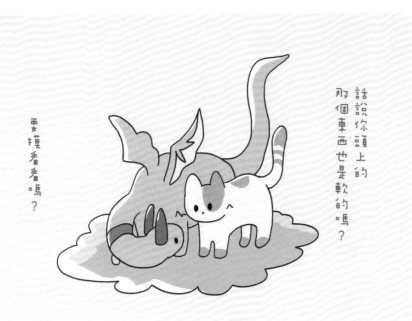

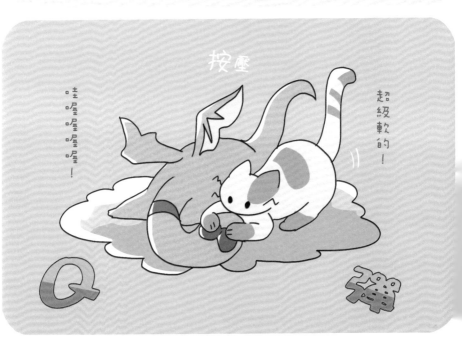

健身球

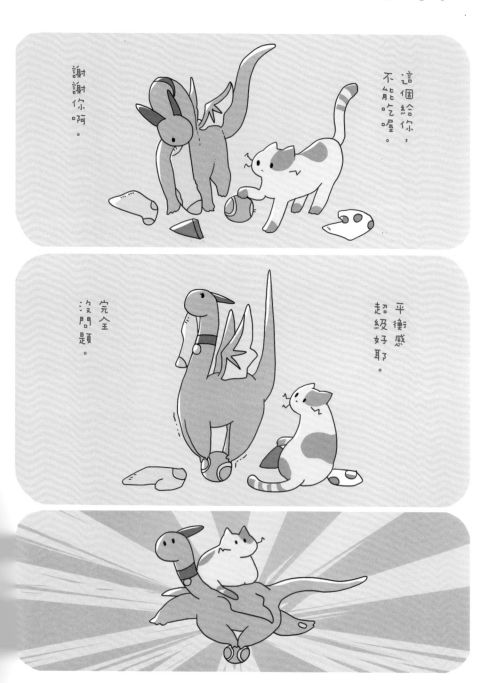

陰晴不定的貓咪 1

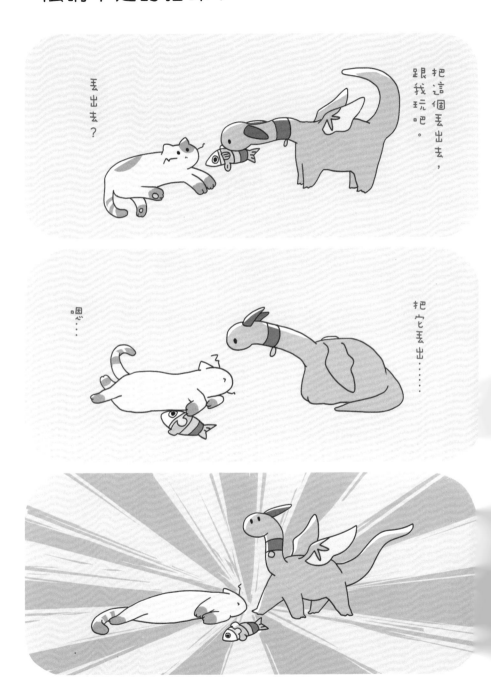

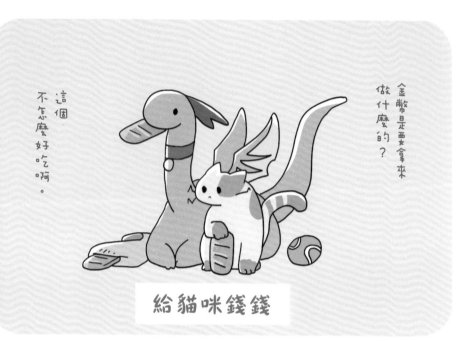

給貓咪錢錢

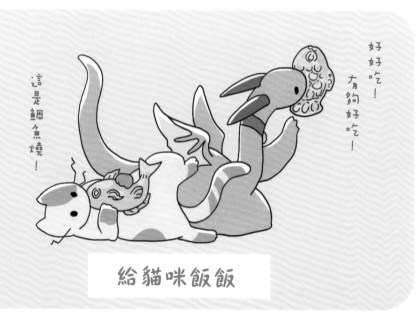

給貓咪飯飯

給小龍球球

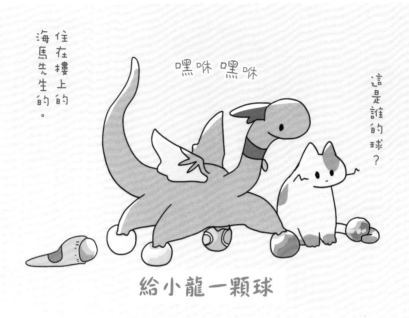

住在樓上的海馬先生的。

嘿咻 嘿咻

這是誰的球？

給小龍一顆球

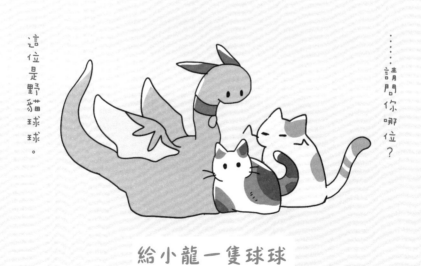

這位是野貓球球。

⋯⋯請問你哪位？

給小龍一隻球球

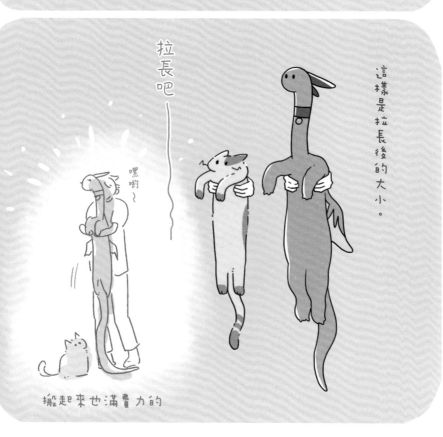

伸展拉長２

不動如山。

母雞蹲的小龍

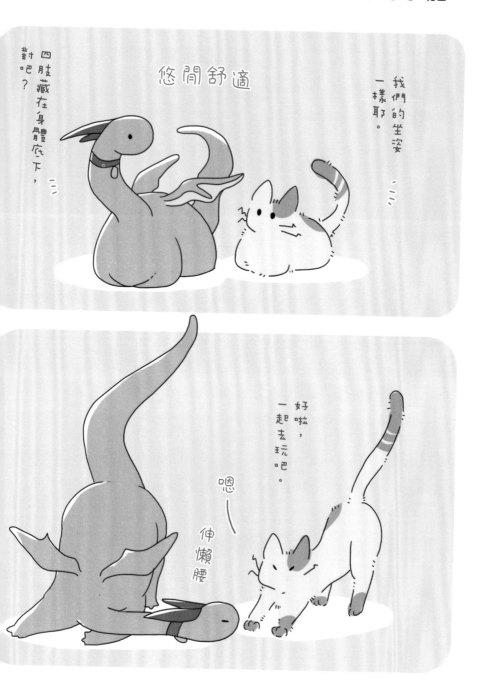

毛色

毛色很均勻整齊。

好光滑喔。

哪裡哪裡，過獎了。

毛 躁

但冬天的毛卻很醜。

總覺得有點不好意思。

加熱保暖

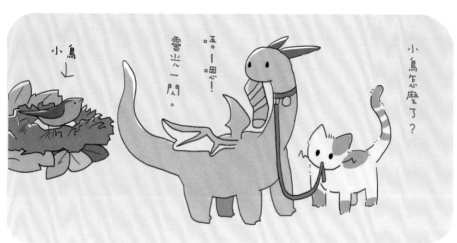

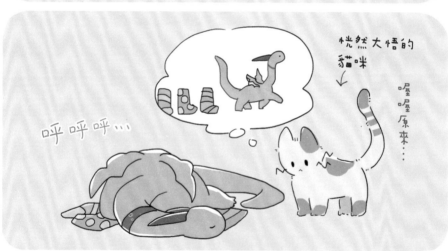

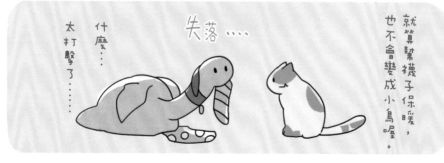

貓咪編織籃

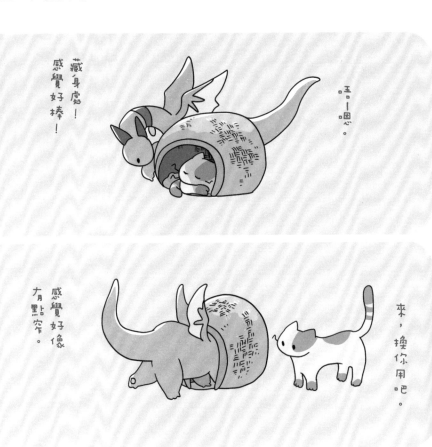

藏身處！感覺好棒！

嗯──喵心。

感覺好像有點窄。

來，換你用吧。

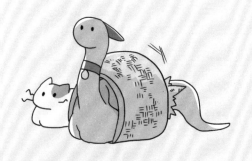

保暖

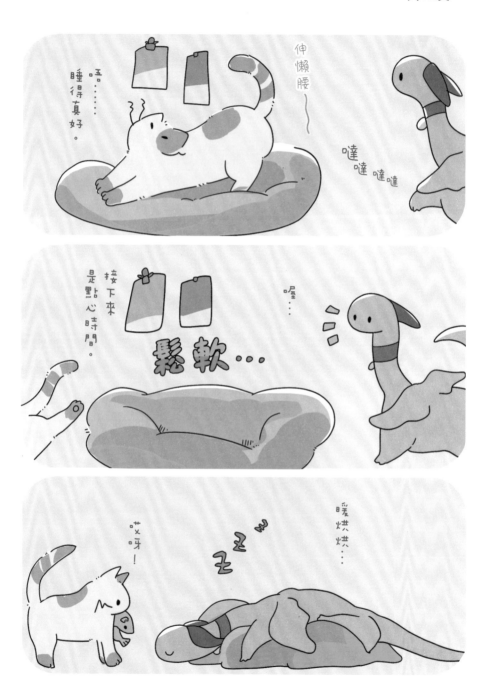

禮物

這個給你。

那不是很重要的東西嗎？

咦？

還有很多喔。

咦咦？

這個也給你，不用客氣。

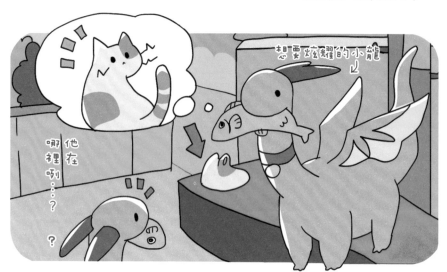

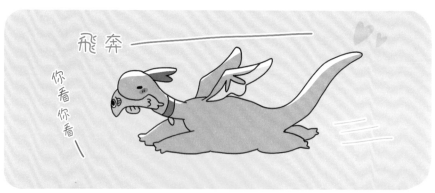

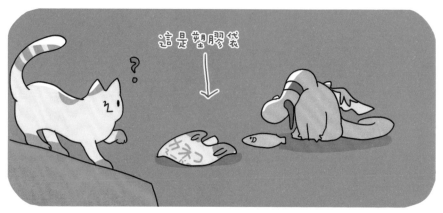

渴望的光束

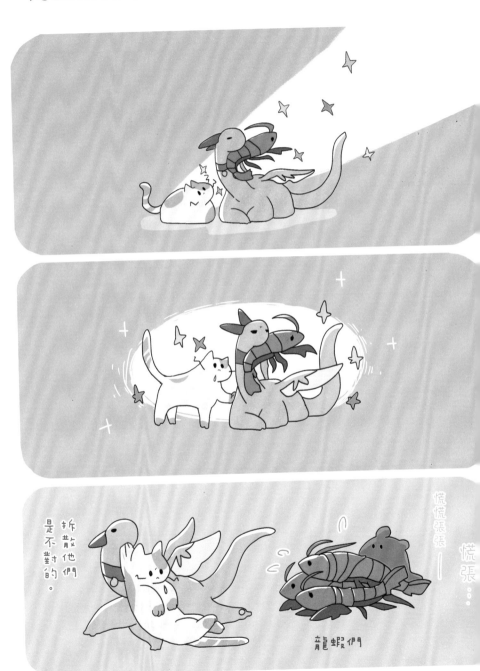

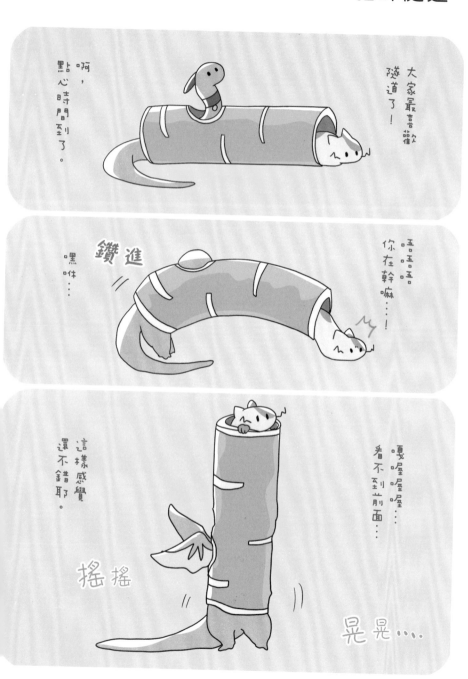

貓咪隧道

貓門 1

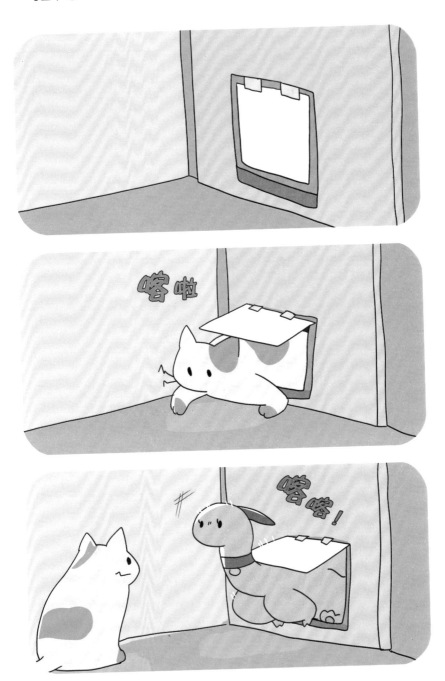

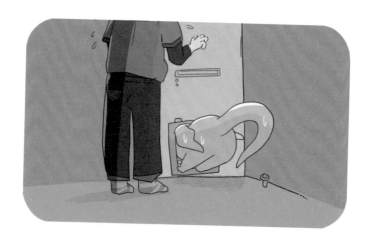

毛球蜥蜴

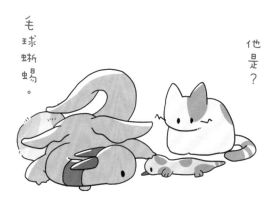

毛球蜥蜴。

他是？

Neko ni
sodaterareta
Doragon

第 3 章
食物

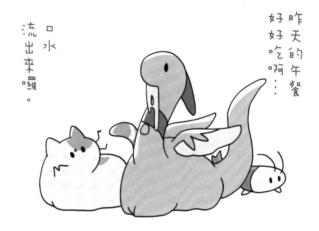

昨天的午餐
好好吃啊…

口水
流出來囉。

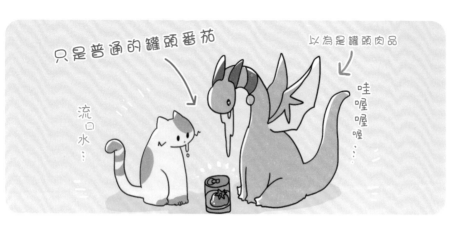

只是普通的罐頭番茄

以為是罐頭肉品

流口水…

哇喔喔喔…

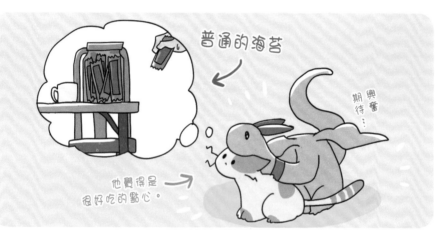

普通的海苔

興奮
期待…

他覺得是
很好吃的點心。

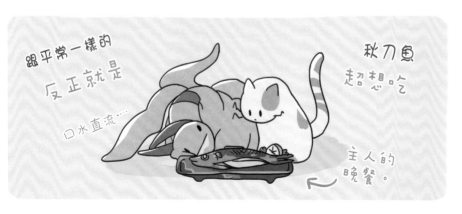

跟平常一樣的
反正就是

口水直流…

秋刀魚

超想吃

主人的
晚餐。

美食 2

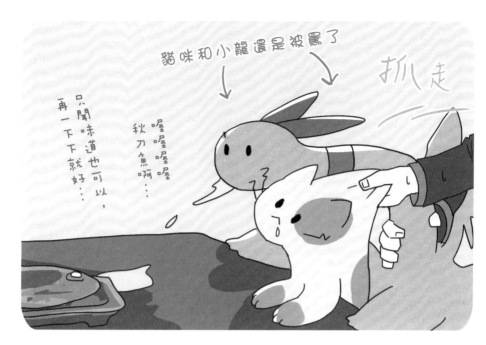

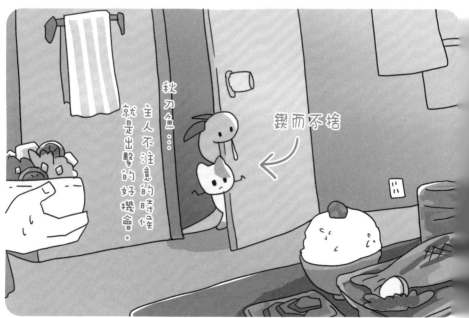

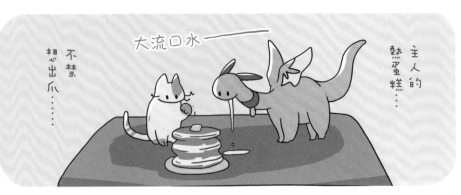

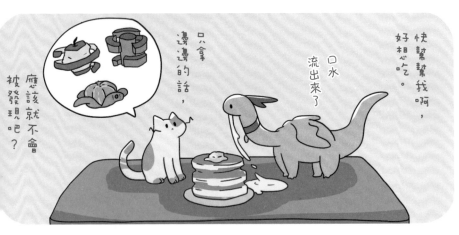

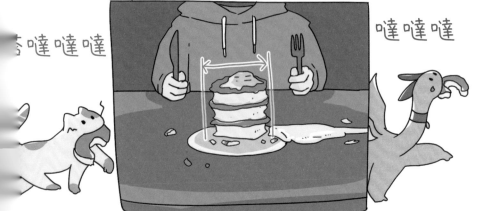

熱蛋糕 2

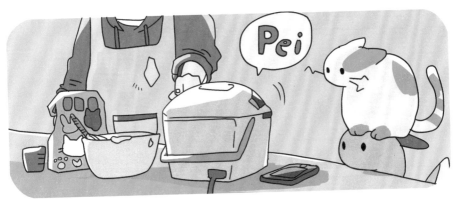

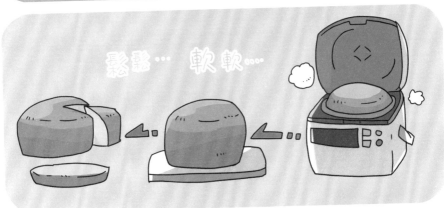

鬆鬆… 軟軟…

主人做了寵物可以吃的熱蛋糕。

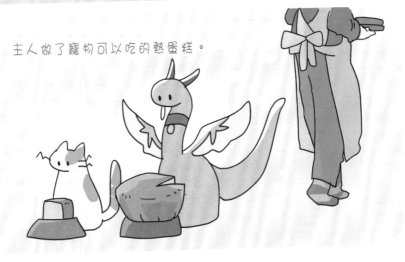

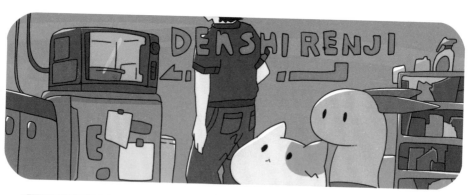

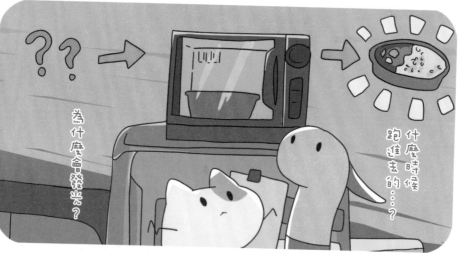

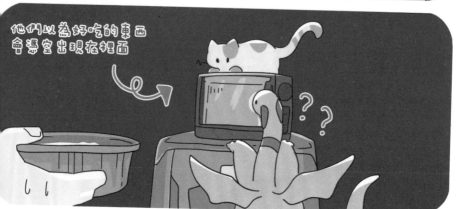

微波爐 2

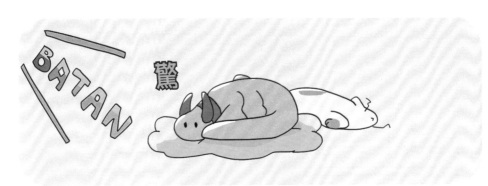

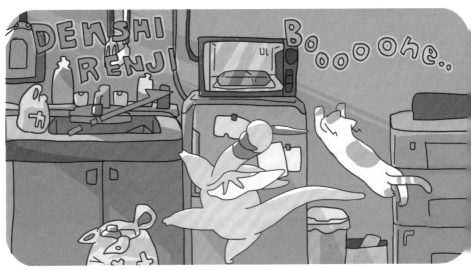

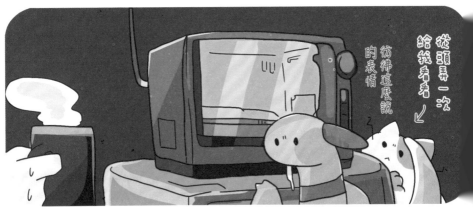

盯著看

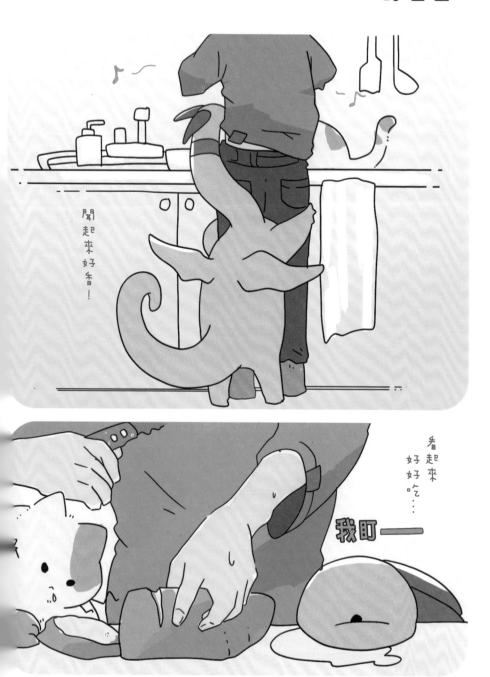

不見了

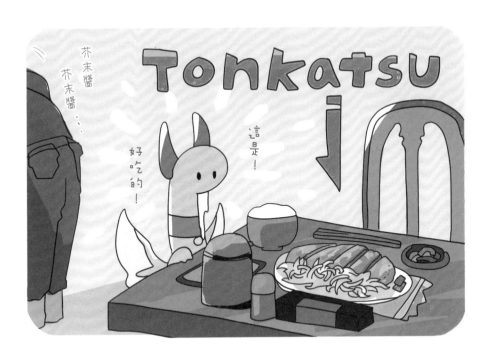

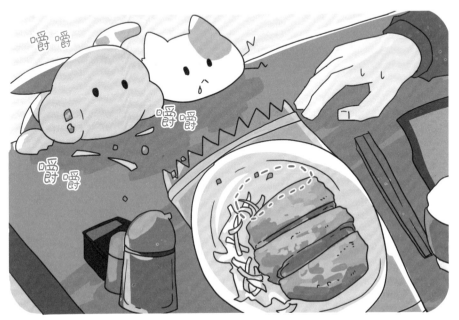

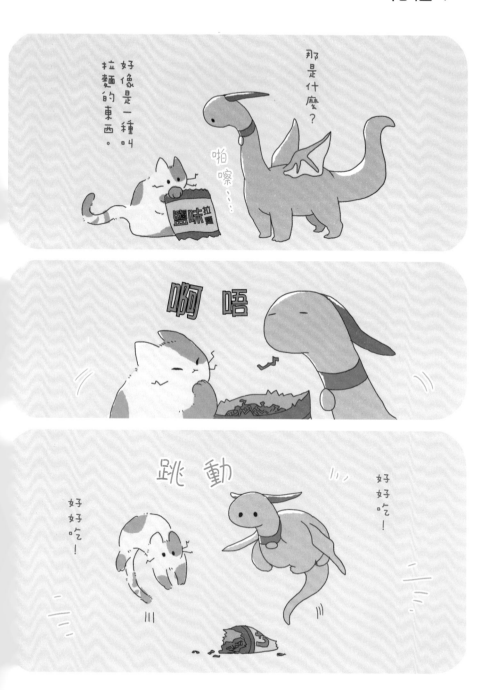

乾糧 2

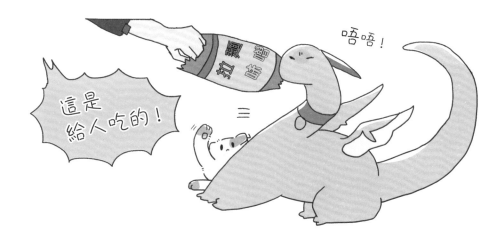

白蘿蔔

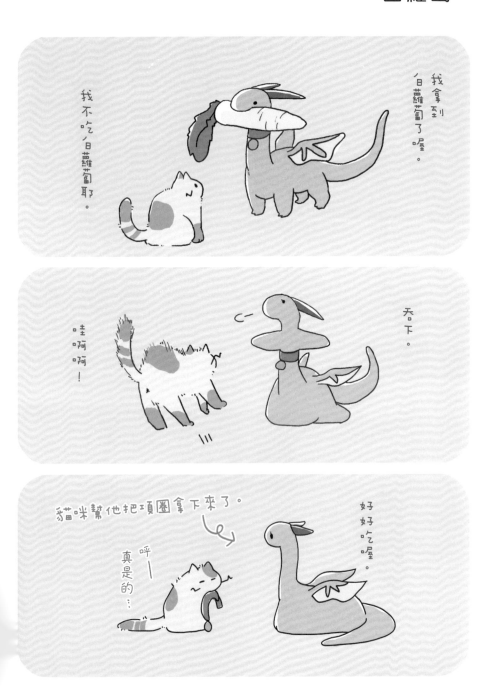

我拿到／白蘿蔔了喔。

我不吃／白蘿蔔耶。

天下。

哇啊啊！

貓咪幫他把項圈拿下來了。

呼——
真是的…

好好吃喔。

魚

真不得了⋯⋯

哇,

好大一條魚。

我拿到

不、不行啦!
吞不下去啦!

不知道能不能

一口吞下⋯⋯

嘿咻!

主人幫他們切開了

大家一起分吃喔。

剩下的要跟

跳動

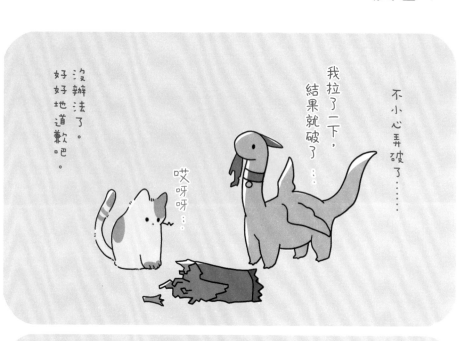

不小心弄破了……

我拉了一下，結果就破了……

哎呀呀……

沒辦法了。
好好地道歉吧。

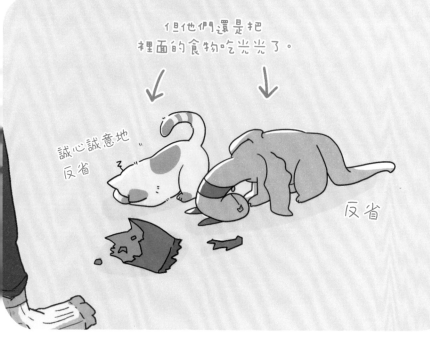

但他們還是把
裡面的食物吃光光了。

誠心誠意地
反省

反省

水

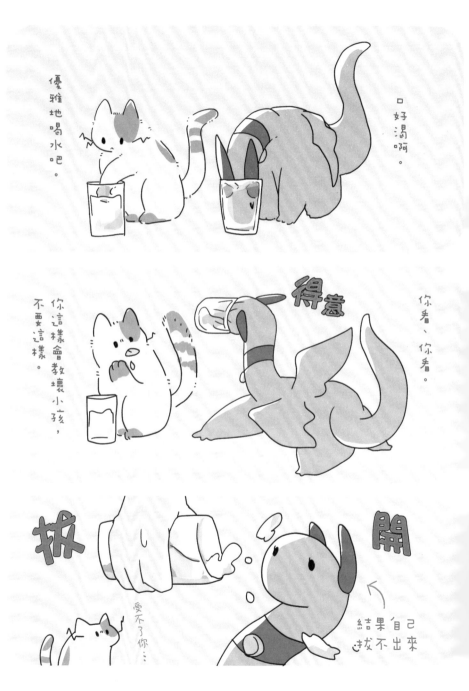

Neko ni
sodaterareta
Doragon

第４章
惡作劇

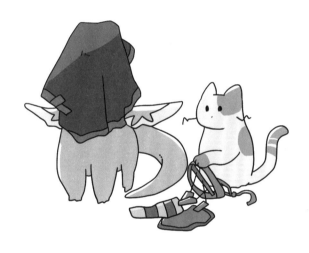

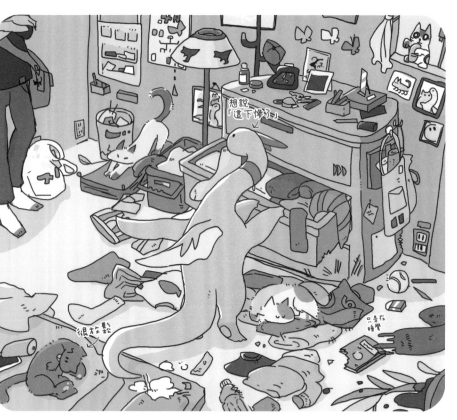

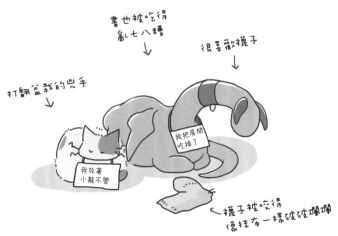

適合看醫生的好天氣

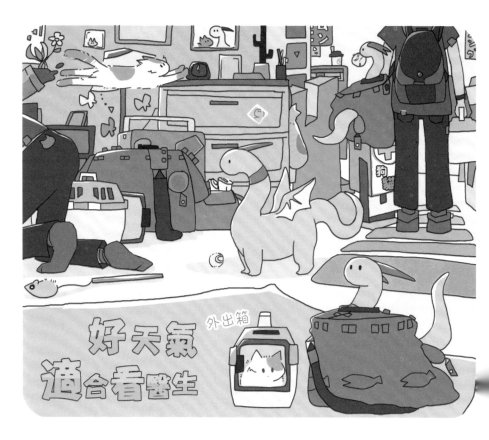

外出箱

好天氣
適合看醫生

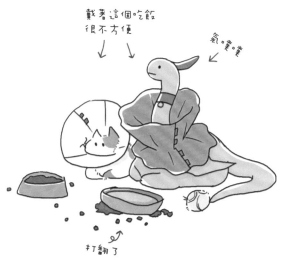

戴著這個吃飯
很不方便

氣噗噗

打翻了

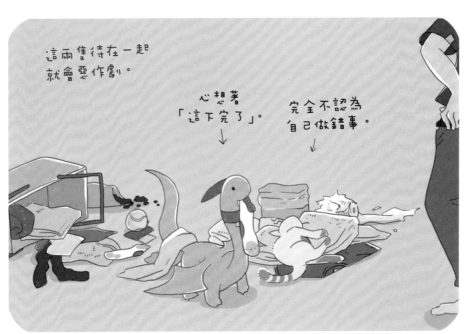

惡作劇 2

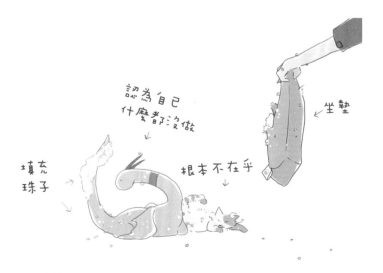

認為自己
什麼都沒做

坐墊

填充
珠子

根本不在乎

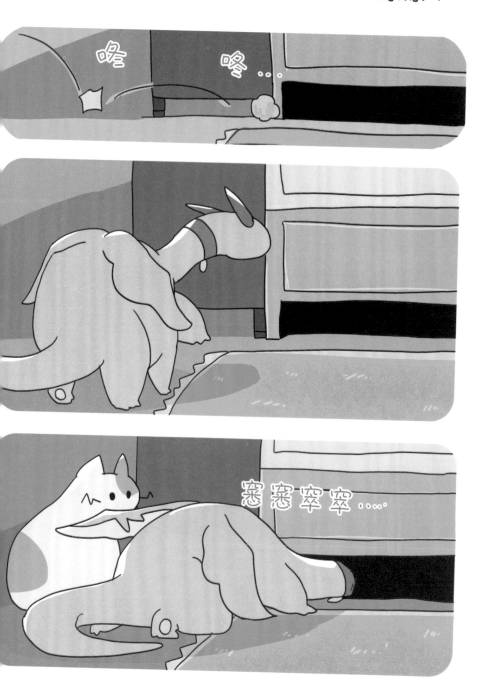

球球 2

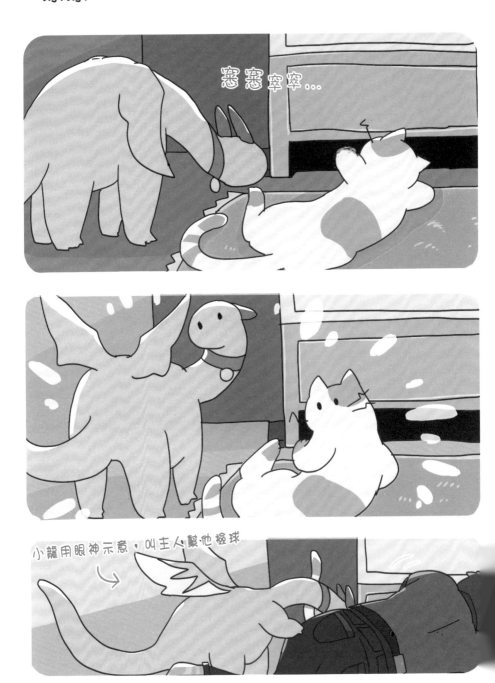

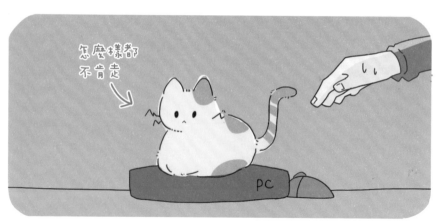

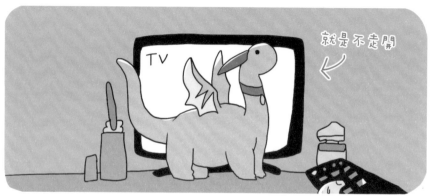

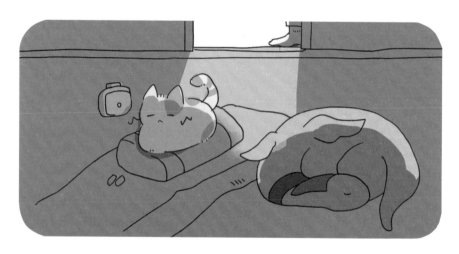

就是不讓 2

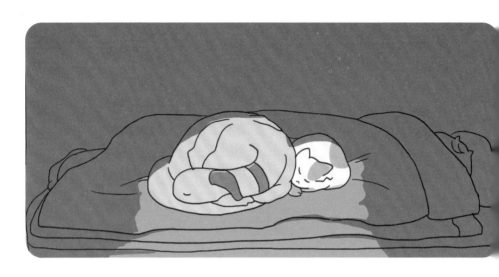

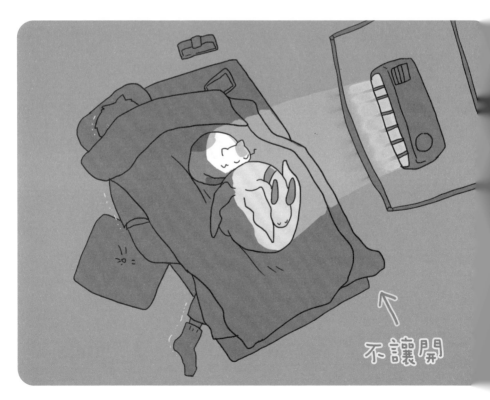

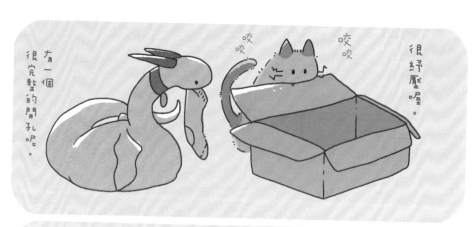

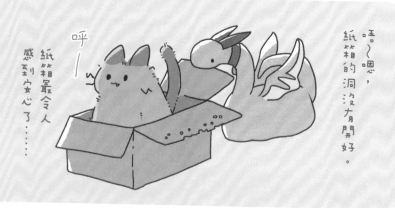

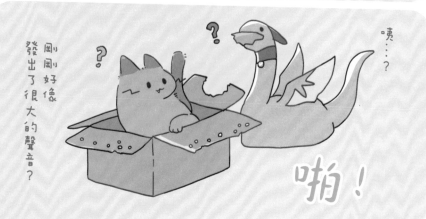

紙箱 2

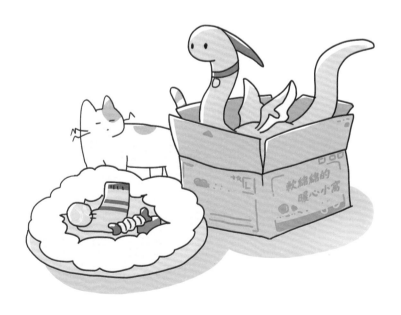

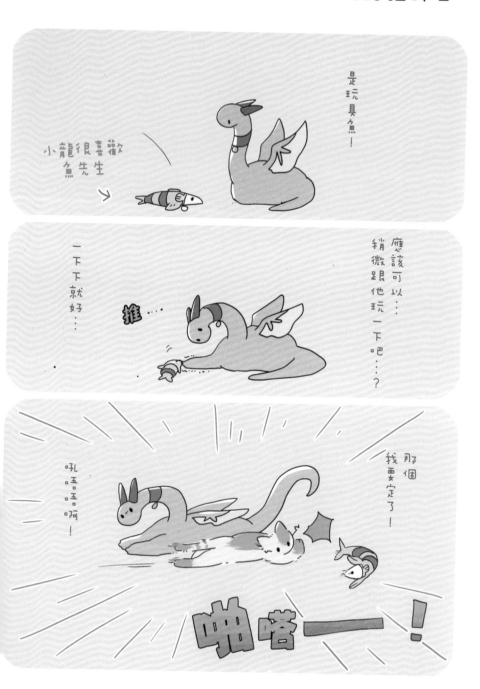

反省 2

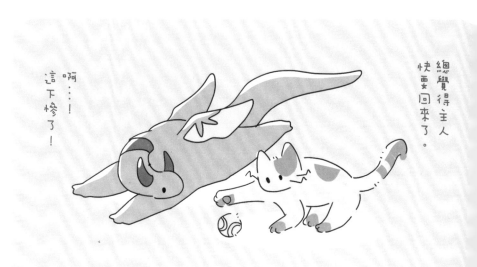

總覺得主人快要回來了。

啊…！這下慘了！

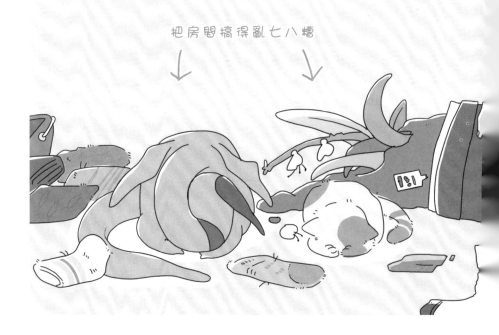

把房間搞得亂七八糟

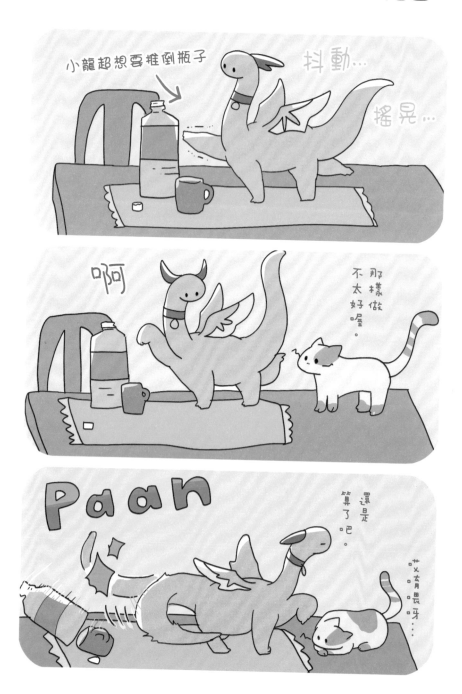

Ｔ恤

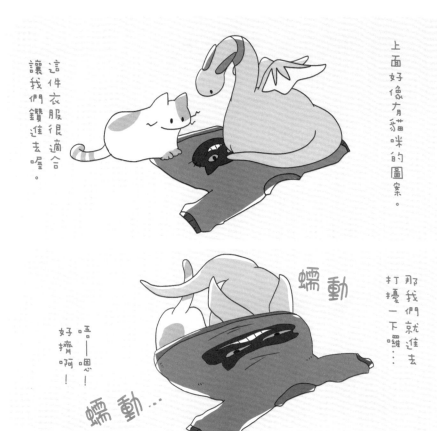

上面好像有貓咪的圖案。

這件衣服很適合讓我們鑽進去喔。

那我們就進去打擾一下囉…

蠕動

蠕動…

嗯——唔心！好擠啊！

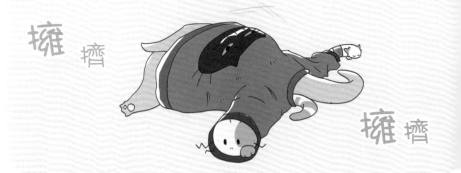

擁擠

擁擠

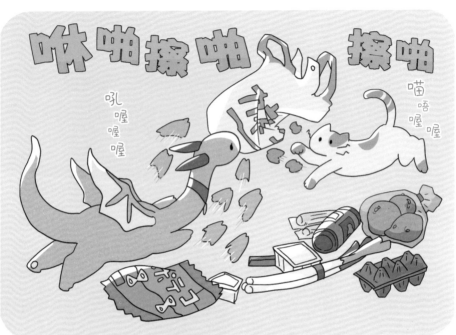

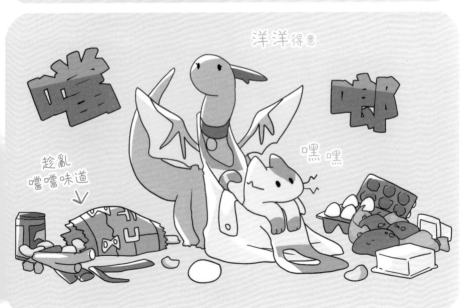

行李箱

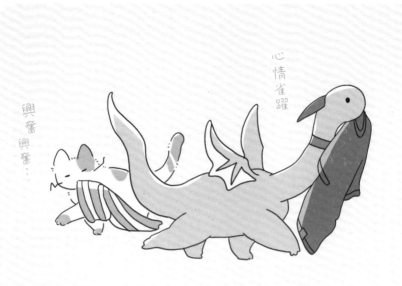

心情雀躍

興奮興奮…

貓咪與小龍希望主人也帶他們去

享受…

裡面被翻得亂七八糟，東西散落一地

液態化

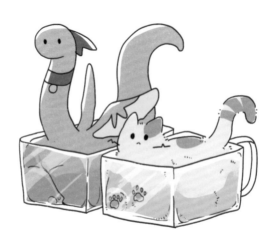

第 5 章
朋友

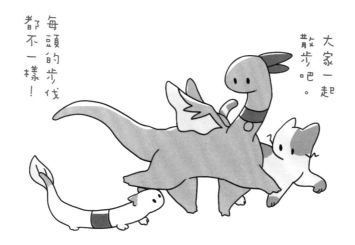

大家一起
散步吧。

每頭的步伐
都不一樣!

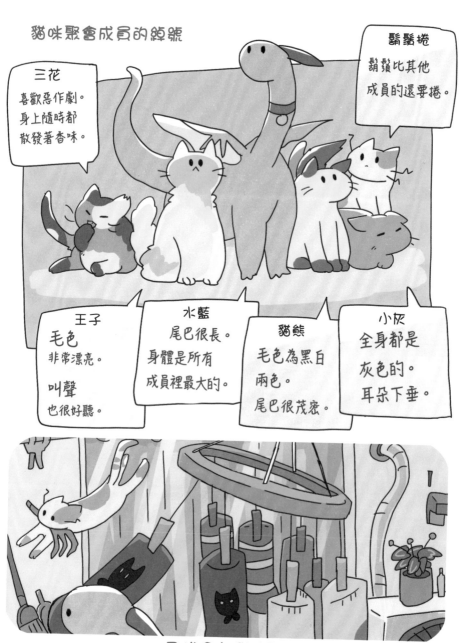

貓咪們

貓咪聚會成員的綽號

三花
喜歡惡作劇。
身上隨時都
散發著香味。

鬍鬚捲
鬍鬚比其他
成員的還要捲。

王子
毛色
非常漂亮。

叫聲
也很好聽。

水藍
尾巴很長。
身體是所有
成員裡最大的。

貓熊
毛色為黑白
兩色。
尾巴很茂密。

小灰
全身都是
灰色的。
耳朵下垂。

尋找參加貓咪聚會的貢品

084

朋友

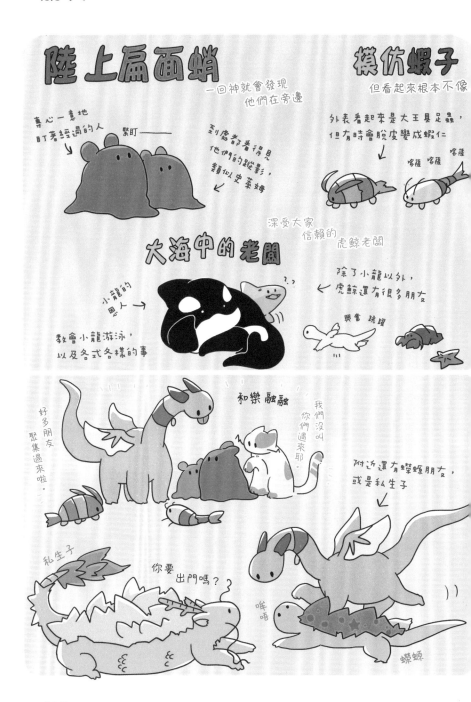

陸上扁面蛸
一回神就會發現他們在旁邊

專心一意地盯著經過的人
緊盯———

到處都看得見他們的蹤影，類似史萊姆

模仿蝦子
但看起來根本不像

外表看起來是大王具足蟲，但有時會脫皮變成蝦仁
喀薩 喀薩 喀薩

大海中的老闆

深受大家信賴的虎鯨老闆

小龍的恩人→

教會小龍游泳，以及各式各樣的事

除了小龍以外，虎鯨還有很多朋友
興奮跳躍

好多朋友聚集過來啦。

和樂融融

我們沒叫你們過來耶。

附近還有蠑螈朋友，或是私生子

私生子

你要出門嗎？

哞唔

蠑螈

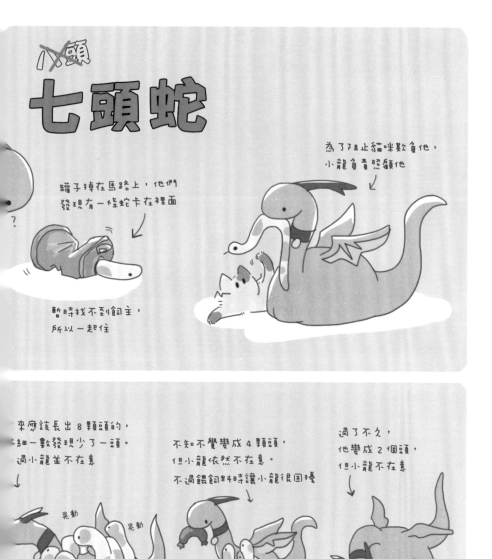

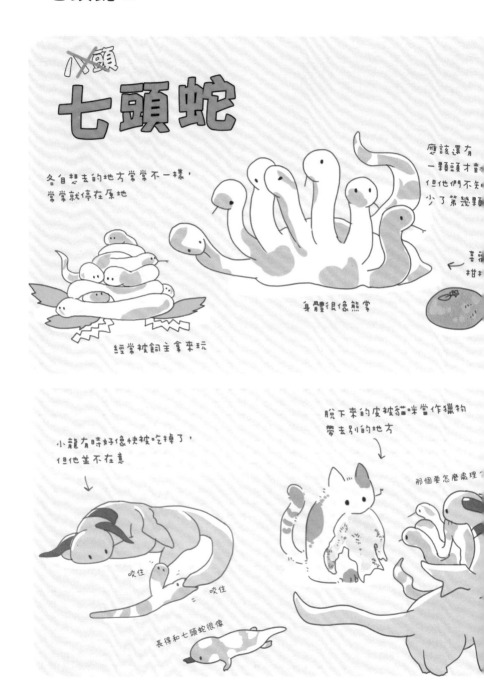

八頭

七頭蛇

各自想去的地方常常不一樣，
常常就停在原地

應該還有
一顆頭才對
但他們不知
少了第幾顆

喜歡
柑杉

身體很像熊掌

經常被飼主拿來玩

小龍有時好像快被吃掉了，
但他並不在意

脫下來的皮被貓咪當作獵物
帶去別的地方

那個要怎麼處理

咬住

咬住

長得和七頭蛇很像

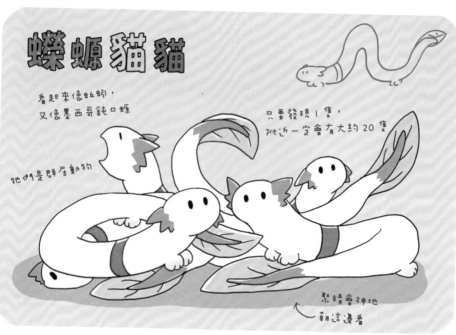

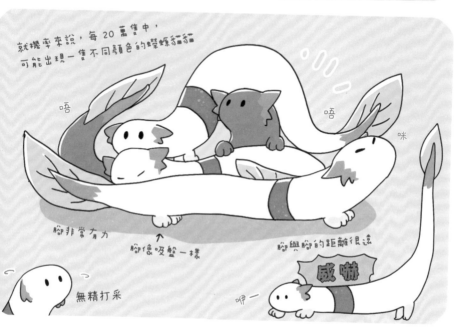

蠑螈貓貓 2

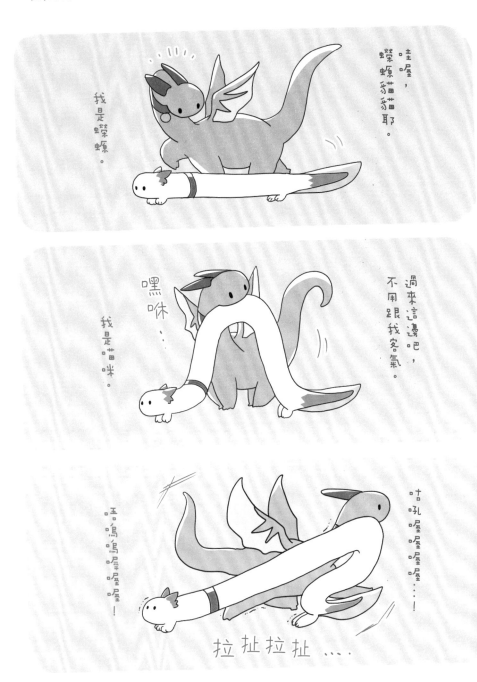

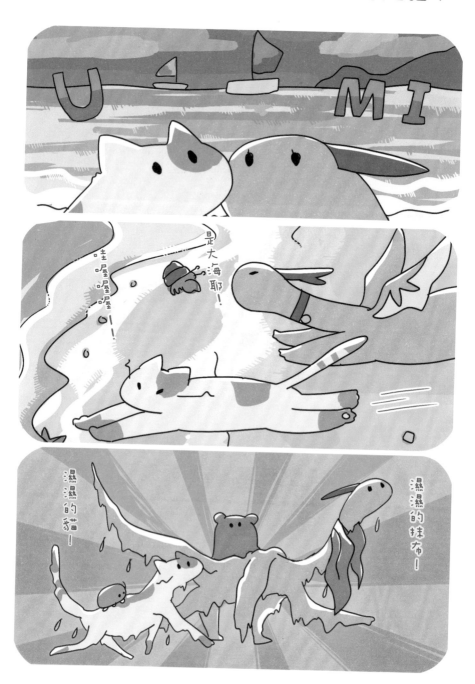

海之貓 2

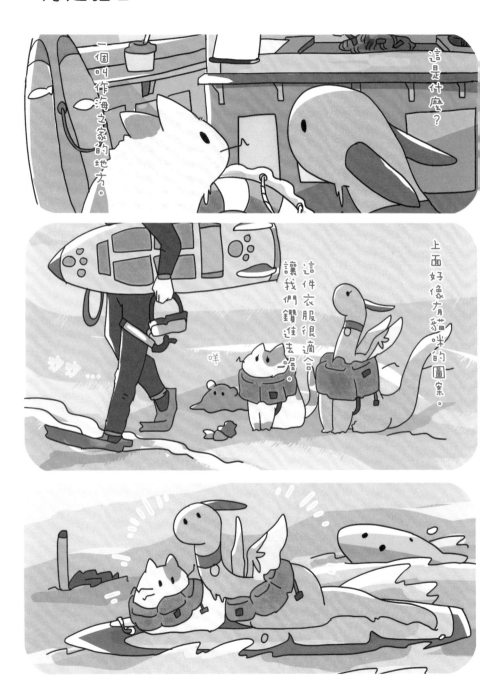

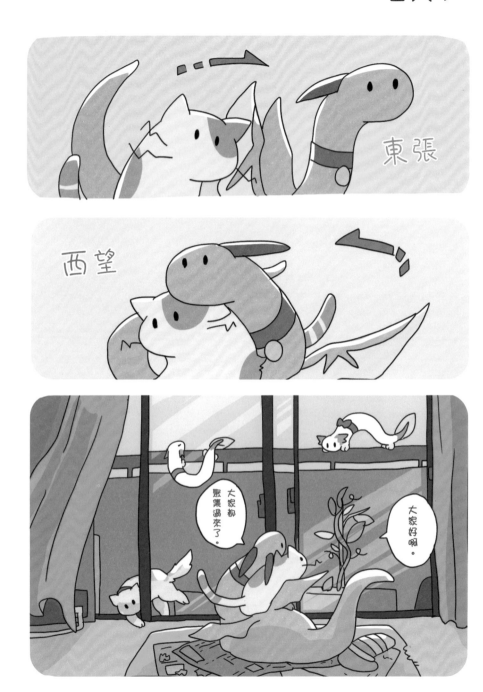

客人 2

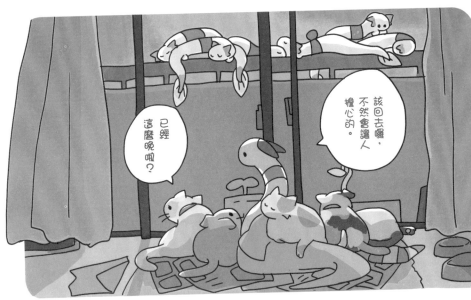

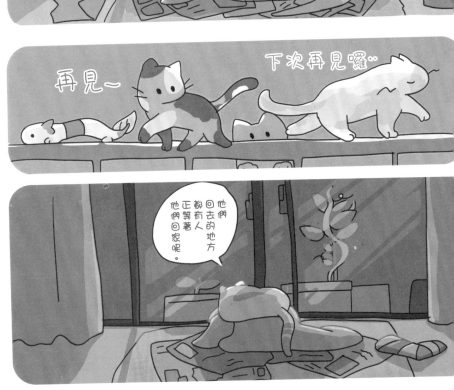

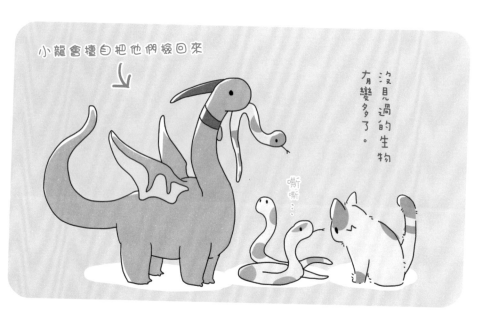

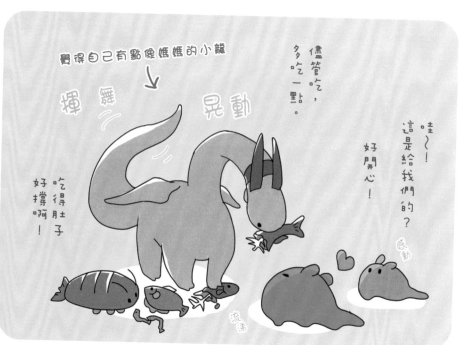

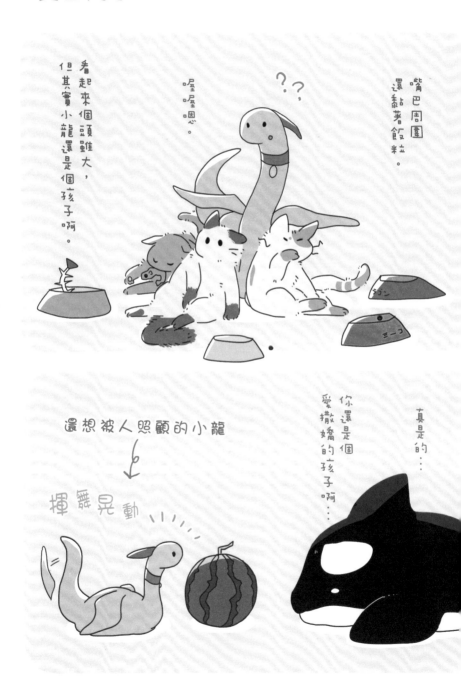

看起來個頭雖大，但其實小龍還是個孩子啊。

呀呀呀呃。

？？

嘴巴周圍還沾著食料。

還想被人照顧的小龍

揮舞晃動

真是的⋯

你還是個愛撒嬌的孩子啊⋯

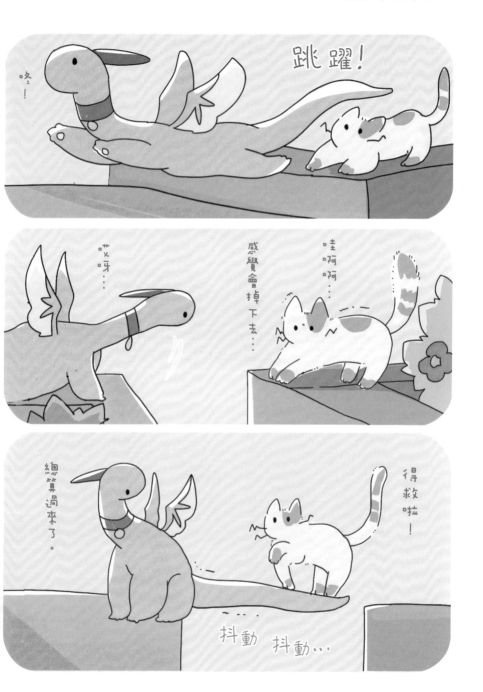

過不去 2

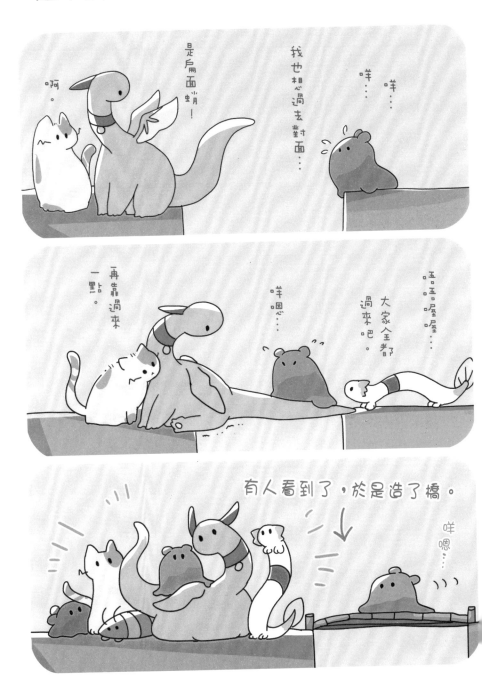

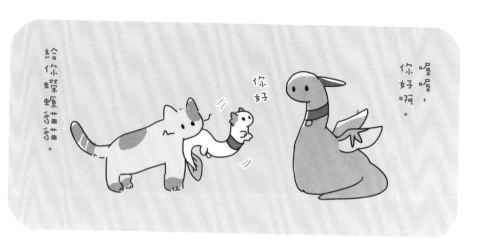

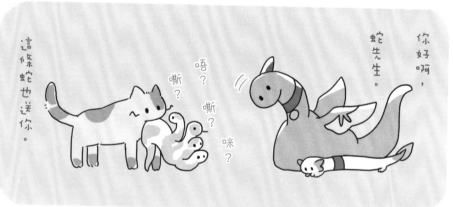

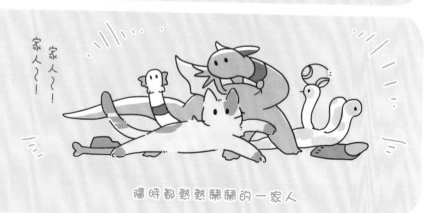

隨時都熱熱鬧鬧的一家人

圍巾

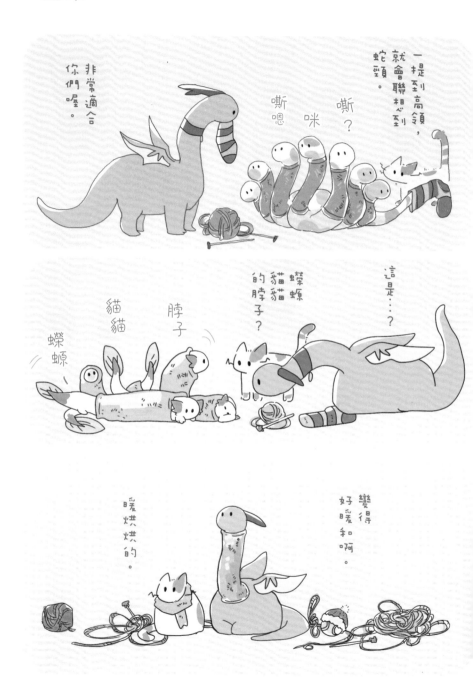

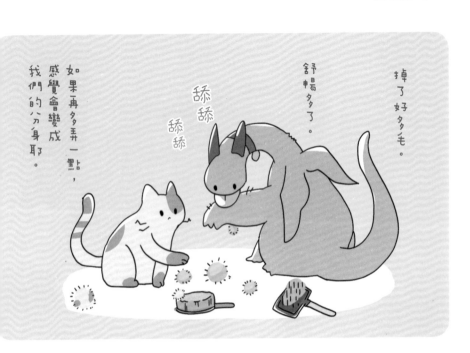

如果再多弄一點，
感覺會變成
我們的分身耶。

舔舔
舔舔

舒暢多了。

掉了好多毛。

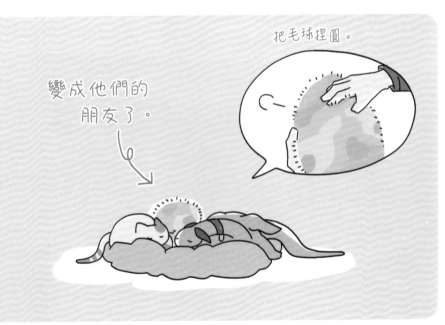

把毛球捏圓。

變成他們的
朋友了。

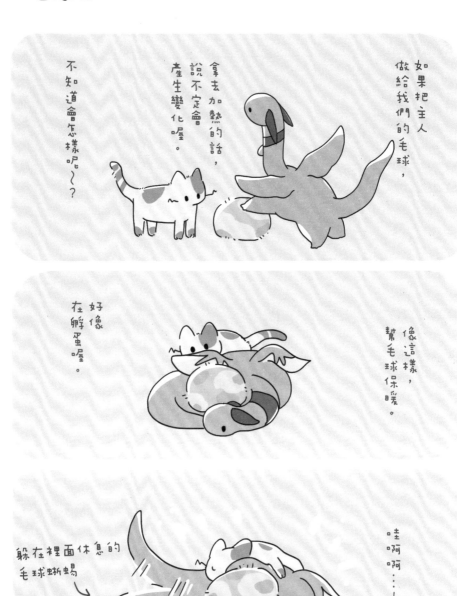

如果把主人做給我們的毛球，

拿去加熱的話，說不定會產生變化喔。

不知道會怎樣呢～？

像這樣，幫毛球保暖。

好像在孵蛋喔。

哇啊啊……！

躲在裡面休息的毛球蜥蝪

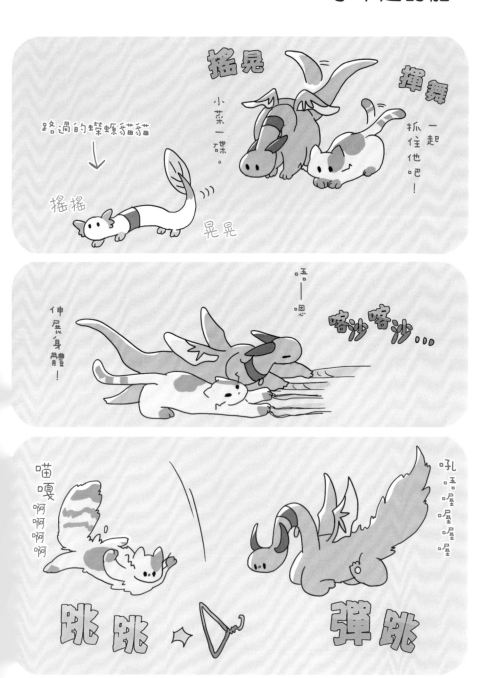

迷路的小簇

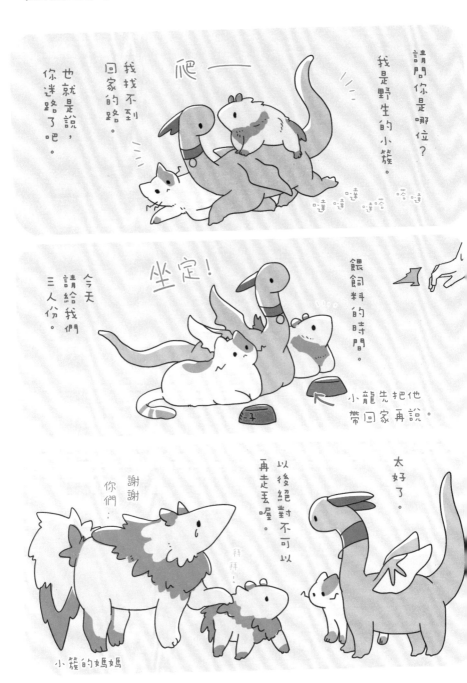

擠成一團…

緊緊纏住…

真是少女心啊。

第 6 章
季節

鏡餅完成啦。

該放在哪裡裝飾咧？

摘櫻花

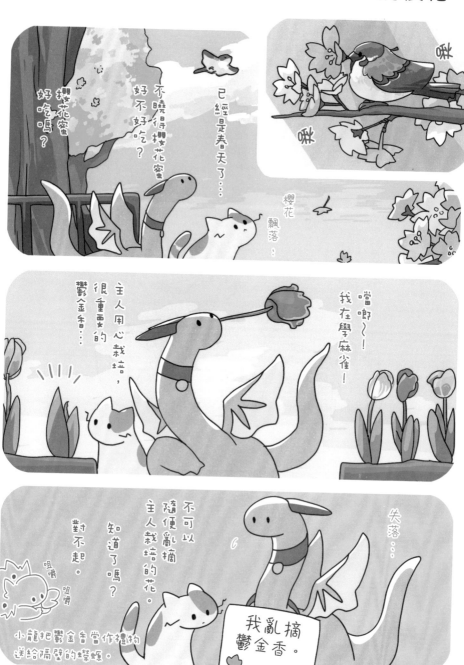

女兒節

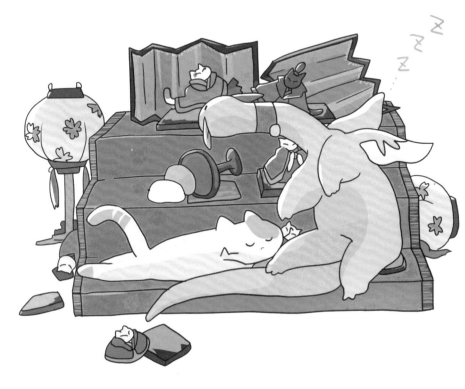

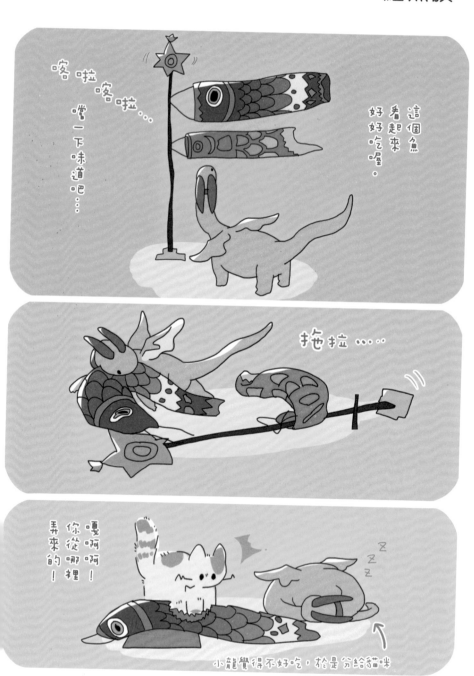

摘筆頭菜

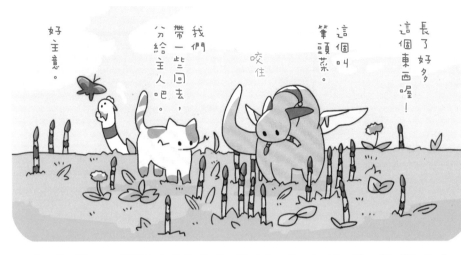

長了好多
這個東西喔！

這個叫
筆頭菜。

咬住

我們
帶一些回去，
分給主人吧。

好主意。

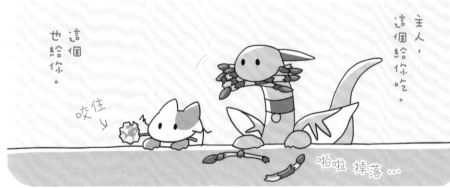

主人，
這個給你吃。

這個
也給你。

咬住

啪啦 掉落…

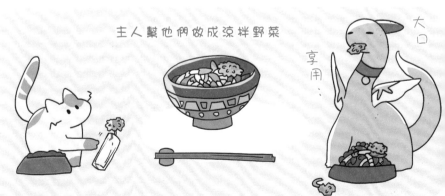

主人幫他們做成涼拌野菜

大口

享用…

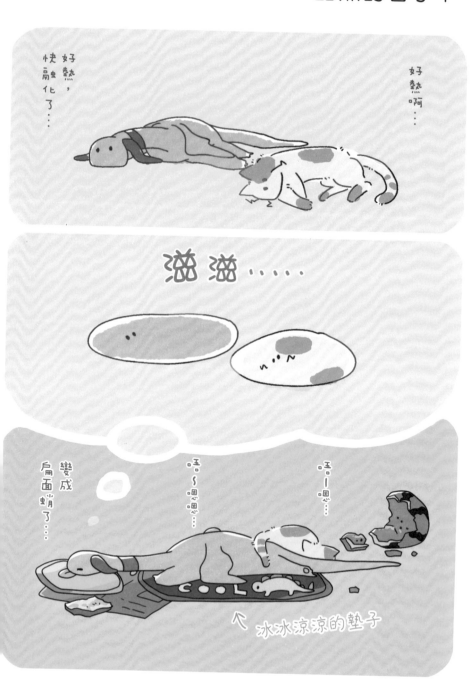

酷熱的日子2

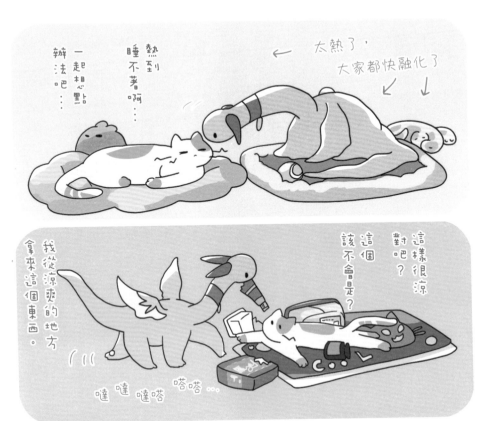

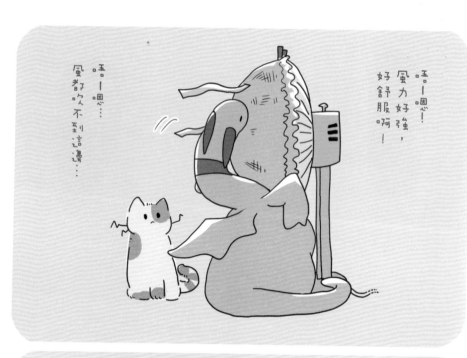

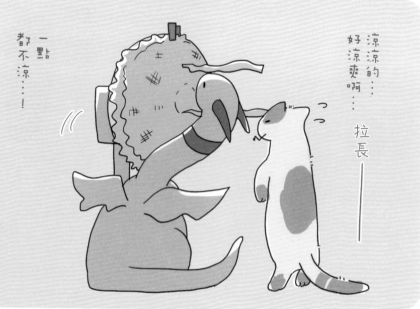

電扇 2

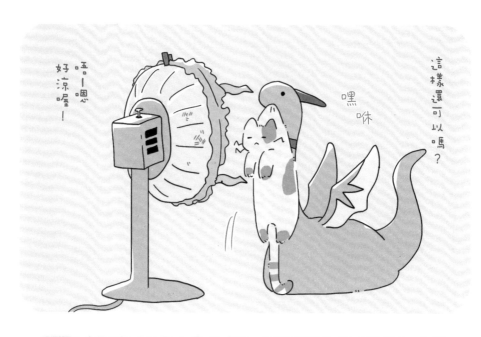

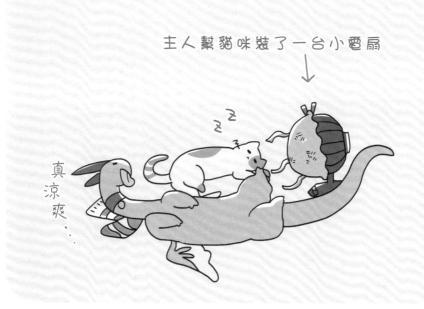

七夕

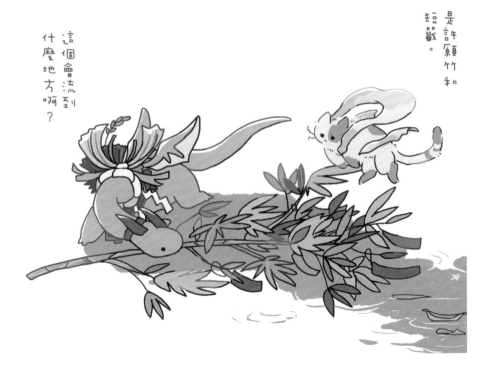

是許願竹和短籤。

這個盒流到什麼地方啊？

秋天的顏色 1

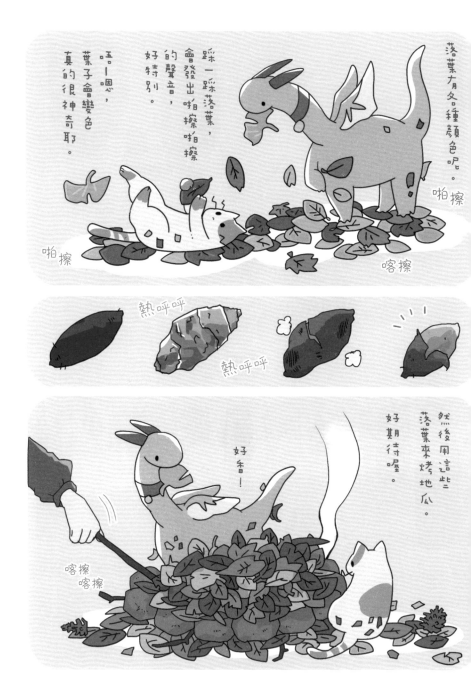

落葉有好多種顏色呢。

踩一踩落葉，會發出咿擦咿擦的聲音，好特別。

吾——嗯，葉子會變色真的很神奇耶。

啪擦

啪擦

喀擦

熱呼呼

熱呼呼

然後用這些落葉來烤地瓜。好期待喔。

好香！

喀擦
喀擦

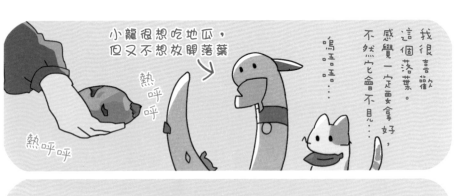

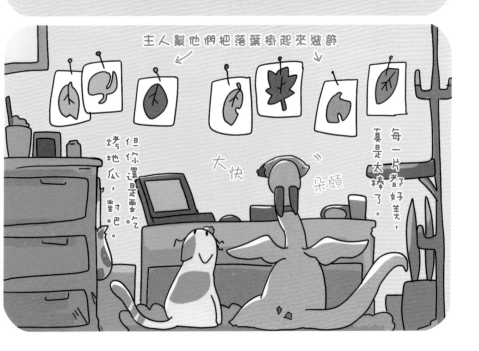

萬聖節

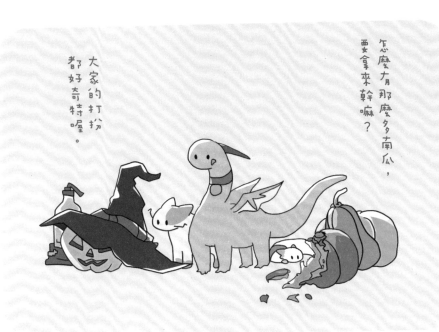

大家的打扮都好奇特喔。

怎麼有那麼多南瓜，要拿來幹嘛？

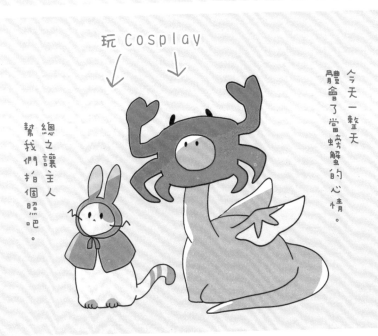

玩Cosplay

總之讓主人幫我們拍個照吧。

今天一整天身體會了當螃蟹的心情。

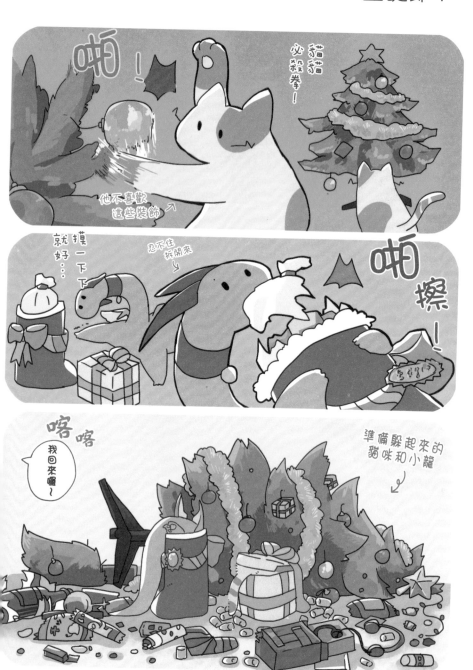

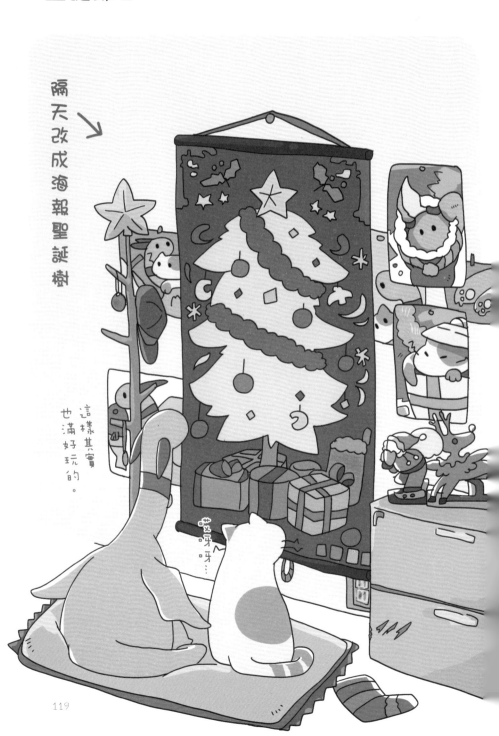

隔天改成海報聖誕樹

這樣其實
也滿好玩
的。

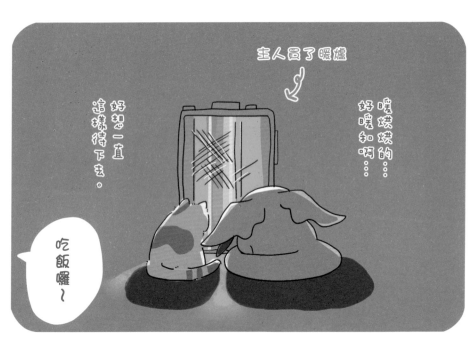

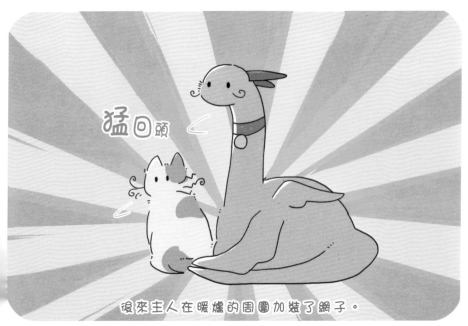

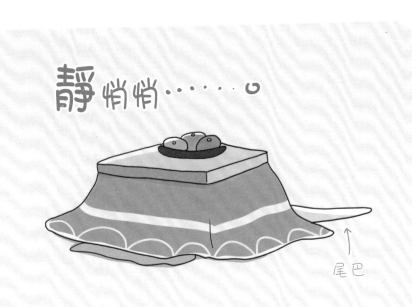

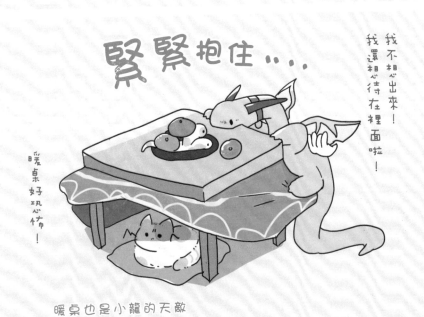

暖桌也是小龍的天敵

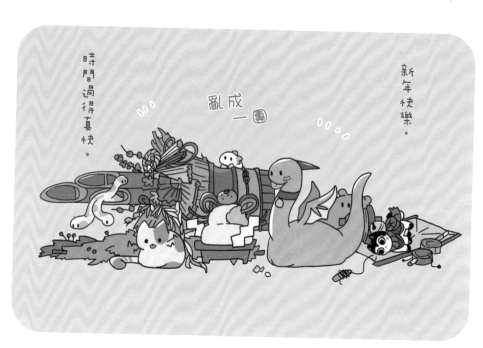

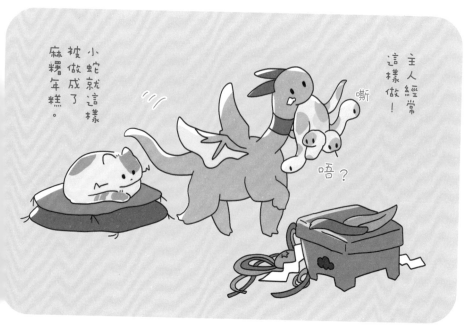

除雪

啾啾啾啾 ⋯⋯⋯

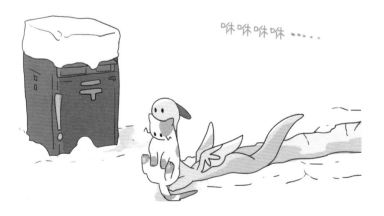

後記

非常感謝各位買下這本書，並且讀到最後一頁。
在創作的過程中，對於該如何將不存在的龍，
融入想像中的貓咪形象裡，我感到相當苦惱。
最後終於完成了《我家的貓養了一頭龍?!》
這令我滿意的作品。

希望未來各位也能以溫暖的心情，
持續關注這兩隻虛構的貓咪。

神虫からすみ

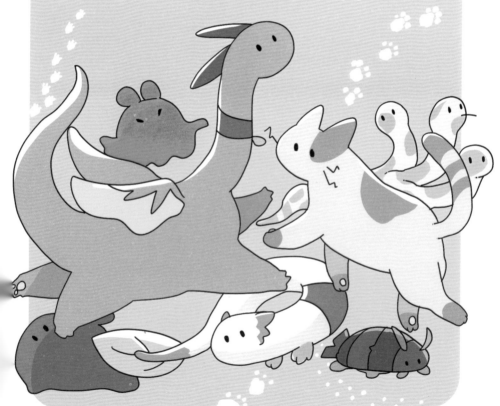

加筆

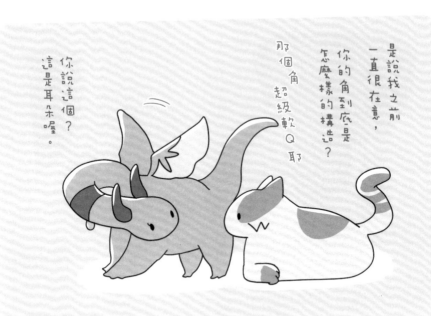

Staff

書籍設計
あんバターオフィス

校正
齋木恵津子

編輯長
山﨑 旬

編輯
森野 穰

NEKO NI SODATERARETA DRAGON
© Karasumi Shinchu 2020
First published in Japan in 2020 by KADOKAWA CORPORATION, Tokyo.
Complex Chinese translation rights arranged with KADOKAWA CORPORATION, Tokyo
through CREEK & RIVER Co., Ltd.

我家的貓養了一頭龍？！

出　　　　版／楓書坊文化出版社
地　　　　址／新北市板橋區信義路163巷3號10樓
郵 政 劃 撥／19907596　楓書坊文化出版社
網　　　　址／www.maplebook.com.tw
電　　　　話／02-2957-6096
傳　　　　真／02-2957-6435
作　　　　者／神虫からすみ
翻　　　　譯／林芷柔
責 任 編 輯／江婉瑄
內 文 排 版／楊亞容
校　　　　對／邱鈺萱
港 澳 經 銷／泛華發行代理有限公司
定　　　　價／320元
初 版 日 期／2021年10月

國家圖書館出版品預行編目資料

我家的貓養了一頭龍?! / 神虫からすみ作；林
芷柔譯. -- 初版. -- 新北市：楓書坊文化出版
社, 2021.10　面；　公分

ISBN 978-986-377-695-6（平裝）

1. 漫畫

947.41　　　　　　　　　　110009184